此生必訪
世界絕美城堡&宮殿

❧ 充滿魅力的童話城堡集錦 ❧

人人出版

Contents

（注）交通時間僅供參考，敬請見諒。此外，各國及各地域的治安及局勢也經常變動，是否須辦簽證也會因國家及地域的規定而有不同。最好事先確認當地安全後，再參考本書享受一趟安全的古堡之旅。

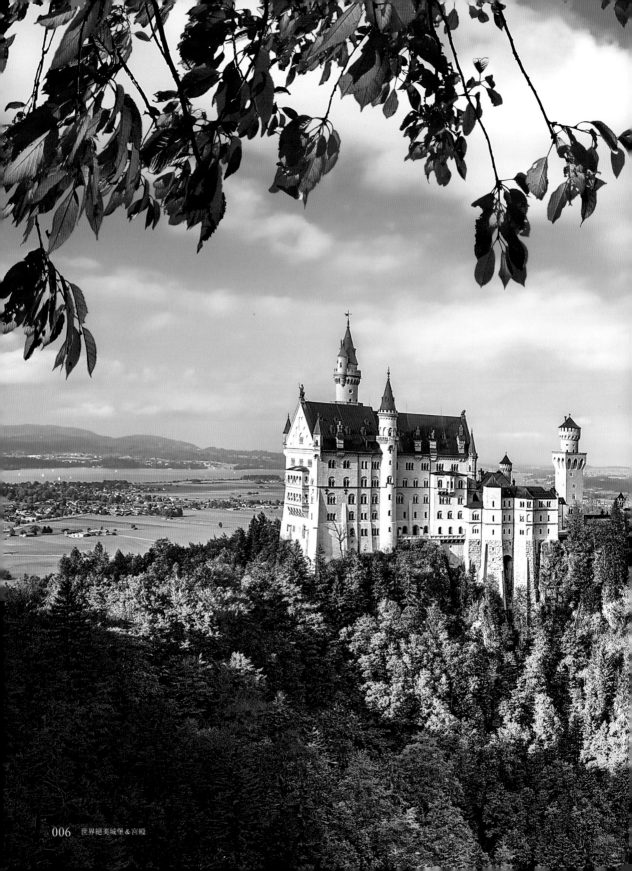

第1章
這裡曾是公主的住處！?
令人嚮往的美麗古堡

新天鵝堡

Neuschwanstein Castle

外觀華美至上的白堊古堡

德國／動工·西元1869年

Neuschwansteinstrabe 20, 87645 Schwangau,

脫離現實，活在幻想世界的國王

　　新天鵝堡是迪士尼樂園中灰姑娘城堡的原型，位於佈滿德國著名觀光景點的羅曼蒂克大道盡頭。在自然環境中顯得格外美麗耀眼的白堊城牆，彷彿從童話世界中跳出來般，難怪華特·迪士尼會為之著迷。

　　這座城堡的興建者是巴伐利亞國王路德維希二世，相貌端正又多金，活脫像是《灰姑娘》中登場的王子。他醉心於華格納所創作的喜劇世界，委託負責宮廷劇場舞台美術的畫家擔任城堡建築設計，而非建築師。因此，一座具體實現路德維希二世所嚮往的歐洲中世紀騎士精神世界觀的童話城堡就此落成。由於採用外觀華美至上的設計，城堡並不實用，但理想中的城堡終能落成讓路德維希二世大為滿足，據說他成天待在城堡裡，就如同活在幻想世界一般。

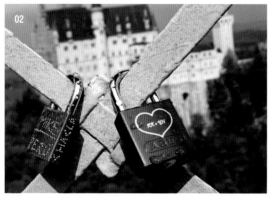

01_即使置身在白皚皚的雪景中，仍然充滿存在感的白堊城堡。02_在可眺望城堡的瑪麗恩橋上，繫滿許多許下永恆之愛的愛情鎖。

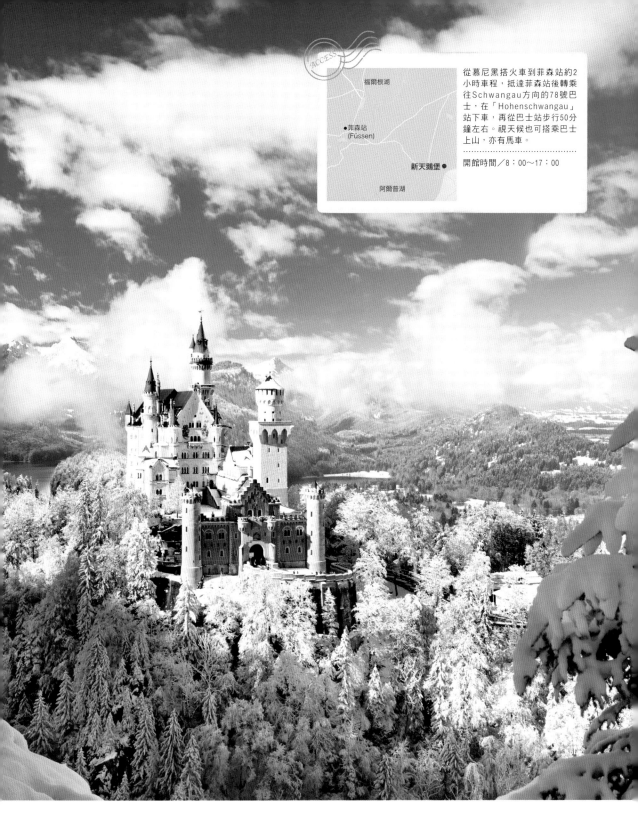

ACCESS

福爾根湖

●菲森站
(Füssen)

新天鵝堡 ●

阿爾普湖

從慕尼黑搭火車到菲森站約2
小時車程，抵達菲森站後轉乘
往Schwangau方向的78號巴
士，在「Hohenschwangau」
站下車，再從巴士站步行50分
鐘左右。視天候也可搭乘巴士
上山，亦有馬車。
...
開館時間／8：00～17：00

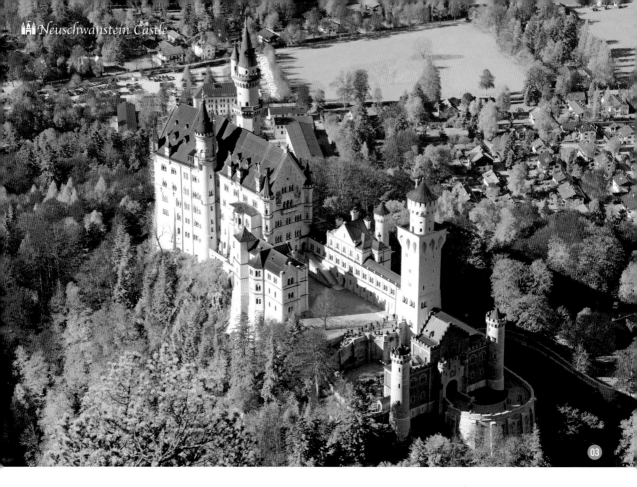

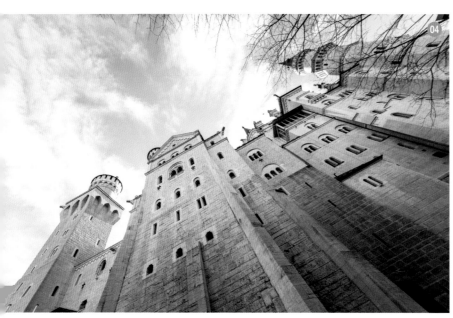

03_從上空俯瞰新天鵝堡。賞楓季節時，可欣賞染上黃、紅色彩的楓樹與白色城堡所形成的鮮明對比。

04_這裡有不少直衝天際的高聳尖塔。從下方抬頭仰望，城堡看起來牢不可破，給人極大的壓迫感。

05_只有導覽團才能進入城堡內參觀。搭乘馬車到城堡入口的行程相當熱門，可體驗灰姑娘般的氣氛。

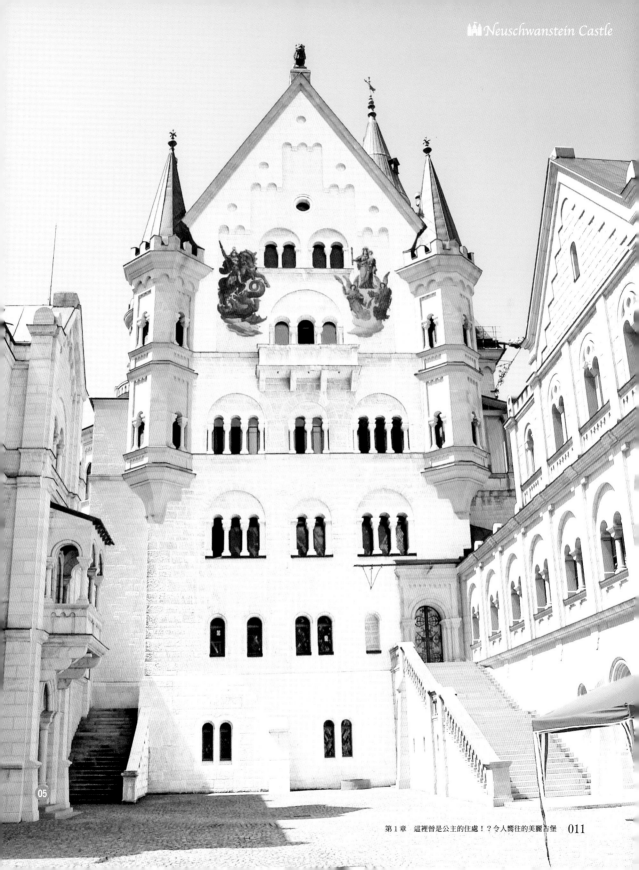

05

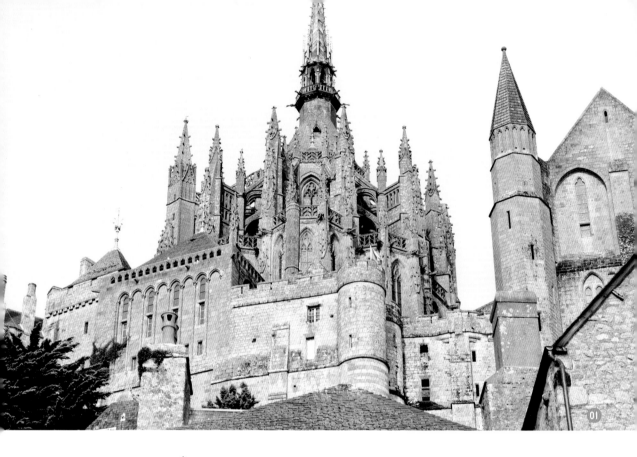

聖米歇爾山

Mont -Saint-Michel

長髮公主從高塔上眺望嚮往的故鄉

法國／起源・708年

Abbaye du Mont-Saint-Michel, 50170 Le Mont-Saint-Michel,

從Paris-Montparnasse站搭乘ＴＶＧ（法國高速列車）到Rennes站下車（2小時15分）後，在Rennes站北口搭乘往聖米歇爾山方向的巴士（1小時15分）。往聖米歇爾山島內可搭乘接駁專車移動。
..................................
開館時間／5月2日～8月31日→9：00～19：00・9月1日～4月30日→9：30～18：00※1月1日、5月1日、12月25日閉館

記錄時代變遷的現役修道院

迪士尼公司以格林童話《長髮姑娘》為原作，推出動畫電影《魔髮奇緣》。這部電影為迪士尼動畫深具記念意義的第50部動畫長片，也是首部以3D電腦特效呈現的公主故事，因此成為熱門話題。據說女主角長髮公主誕生的故鄉，也是其雙親居住城堡的原型，就是法國世界遺產「聖米歇爾山」。實際比較兩者後發現，不論是海上小島的立地位置、通往島上的棧橋，甚至是城堡的輪廓都幾乎一模一樣。

聖米歇爾山近郊的阿夫朗什鎮主教曾得到大天使米迦勒的啟示：「在這座岩山興建教堂吧。」，成了聖米歇爾山修道院興建的契機，由於過去曾歷經多次增改建，如今已成了混雜各時代建築形式的特異建築。自古以來，聖米歇爾山浮在海上如夢似幻的姿態吸引眾人的目光，被稱為「西洋奇觀」。

01_城堡主體為哥德式建築，內部則混雜著各種不同的建築風格。可說是見證時代的建築。02_由於水位會隨著漲潮退潮而變化，因此據說以前得冒著生命危險通往城堡。現在已有通往島上的橋樑。03_列入世界遺產的聖米歇爾山目前也是修道院，內部設有祭壇。莊嚴的氣氛讓人感受到歷史的重量。

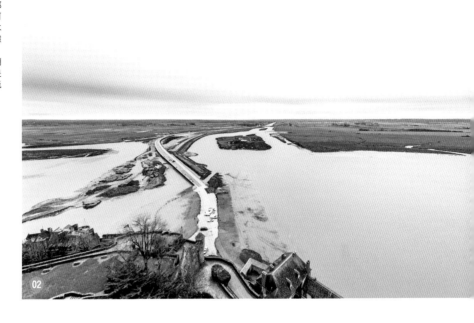

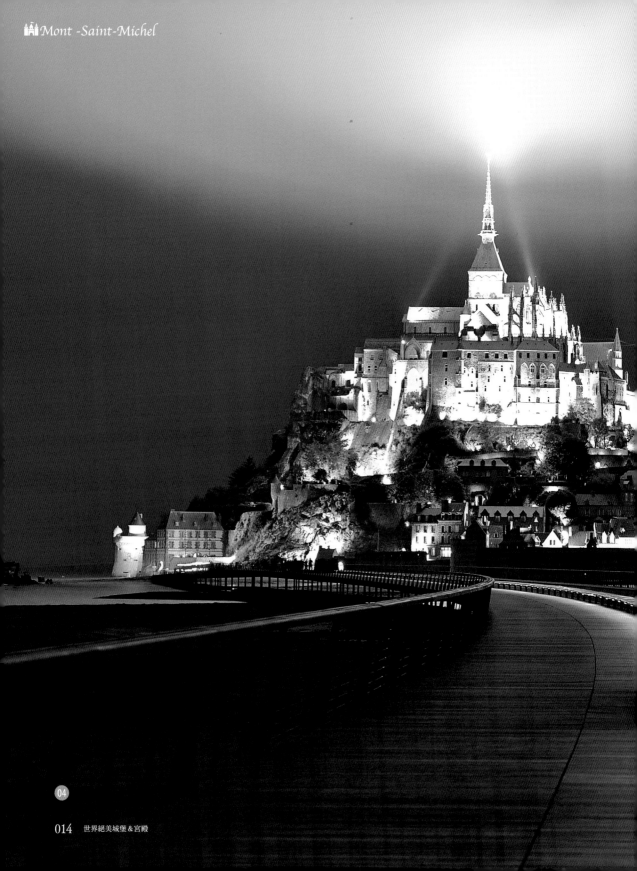

04

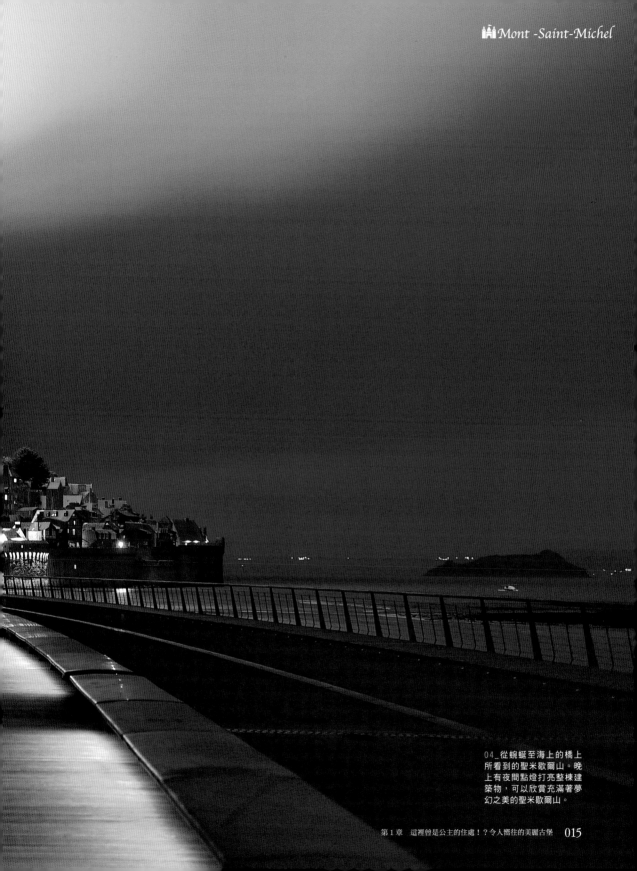

04_ 從蜿蜒至海上的橋上所看到的聖米歇爾山。晚上有夜間點燈打亮整棟建築物，可以欣賞充滿著夢幻之美的聖米歇爾山。

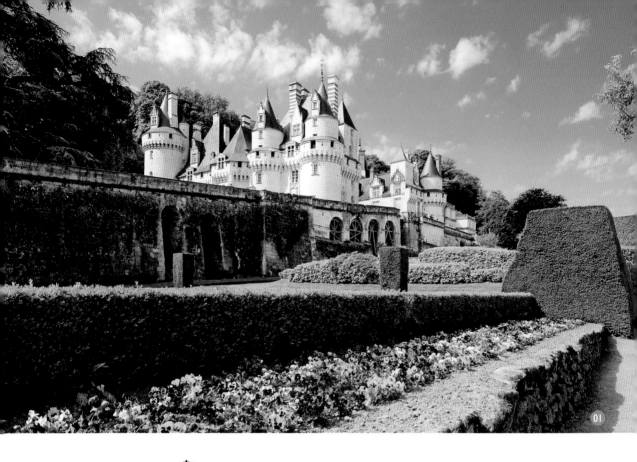

01

於塞城堡

Château d'Ussé

《睡美人》誕生的寧靜法式城堡

法國／動工・1485年
37420 Rigny-Usse,

- 聖派屈克車站
 (Saint-Patrice)
- 羅亞爾河
- 安德爾河
- 里瓦雷內車站
 (Rivarennes)
- 於塞城堡

從Paris-Montparnasse站搭乘TVG到Tours站下車（1小時）後，於Tours站前的旅遊服務處搭乘往於塞城方向的巴士。從Tours站車程約50分鐘，從Azay-le-Rideau站則約30分鐘，亦可搭乘計程車移動。

開館時間／2月13日～3月31日→10:00～18:00・4月1日～8月31日→10:00～19:00・9月1日～11月14日→10:00～18:00※1月中旬～2月中旬閉館

在城內可見到靈感的泉源

迪士尼動畫《睡美人》為迪士尼史上製作規模最大的動畫長片，製作期間長達6年，總製作費600萬美元。據說原書作者夏爾・佩羅（Charles Perrault）在滯留於塞城期間，以該城堡為故事舞台完成此作。

《睡美人》原是自古以來在歐洲流傳的民間故事之一，經夏爾・佩羅改寫成童話故事後才廣為全世界所知。故事的舞台於塞城後方有一片深邃的森林，至今仍彷彿會有魔女現身，由此可窺見夏爾・佩羅的靈感泉源。城內除了保留當時的傢俱及藝術品外，也以人偶重現原著中的知名場景，讓原著及電影粉絲為之著迷。此外，隨著季節變換綻放各式花卉的庭園也不容錯過。色彩繽紛的花卉與古堡的組合極富童話色彩，帶領訪客進入童話世界。

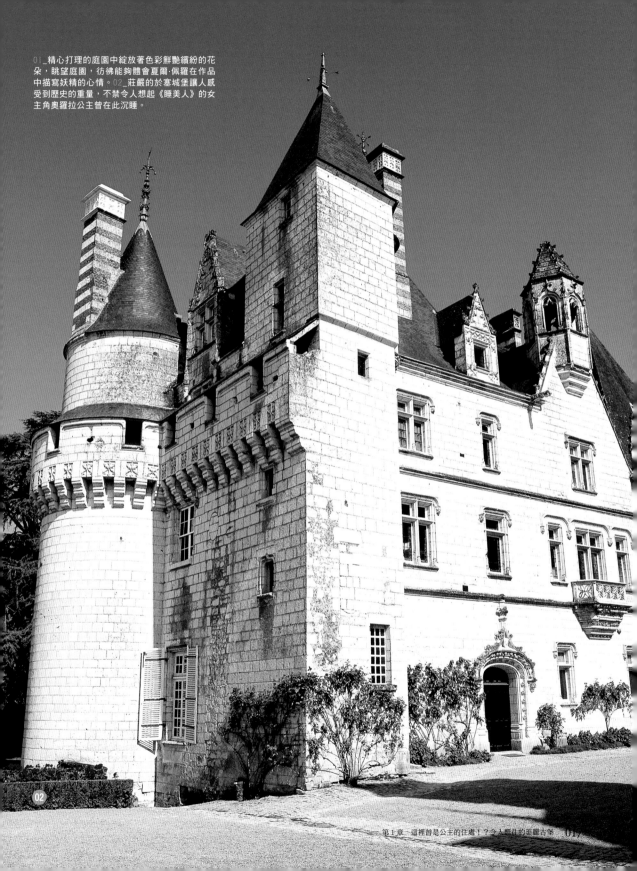

01_精心打理的庭園中綻放著色彩鮮艷繽紛的花朵，眺望庭園，彷彿能夠體會夏爾·佩羅在作品中描寫妖精的心情。02_莊嚴的於塞城堡讓人感受到歷史的重量，不禁令人想起《睡美人》的女主角奧羅拉公主曾在此沉睡。

02

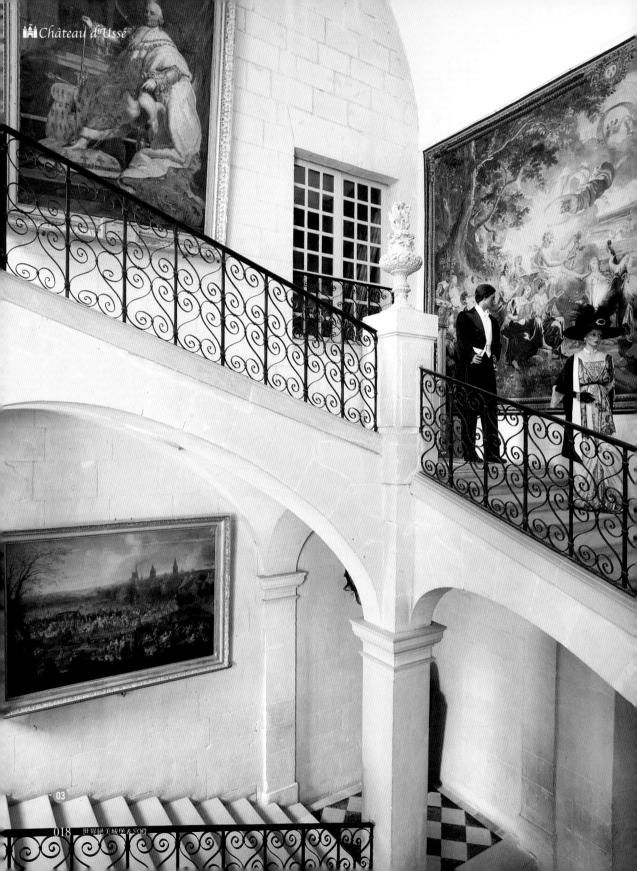

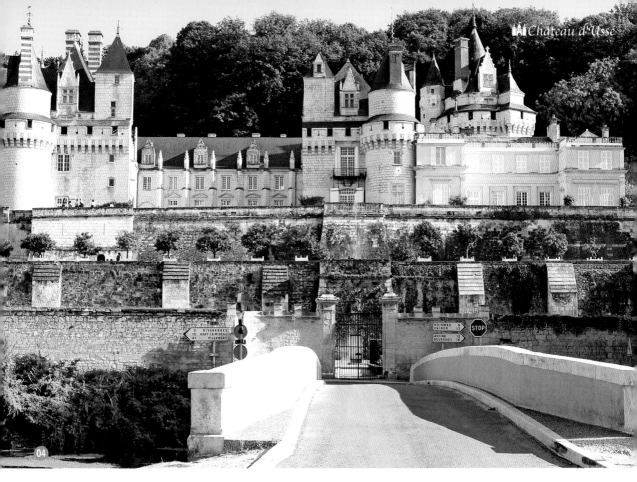

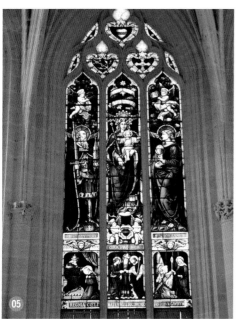

03_城內的大階梯是出自「法國巴洛克建築第一人」——儒勒‧哈杜安‧孟薩爾（Jules Hardouin Mansart）之手，極具歷史性價值。04_於塞城堡後方是一片廣大且深邃的森林，也是帶給夏爾‧佩羅寫作靈感的泉源。05_可在這間飾有精緻彩繪玻璃的小教堂舉行婚禮。06_於塞城堡全景。四周綠景襯托出的白色城牆以及凡爾賽庭園相當引人注目。

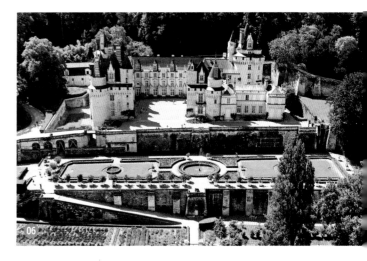

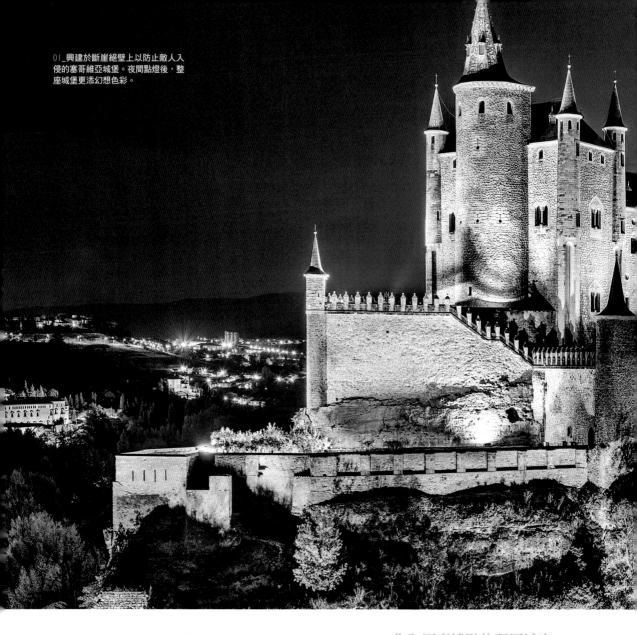

01_興建於斷崖絕壁上以防止敵人入侵的塞哥維亞城堡。夜間點燈後，整座城堡更添幻想色彩。

塞哥維亞城堡

Alcázar de Segovia

有著圓錐屋頂的尖塔是白雪公主之城的原型

西班牙／起源‧1122年
Plaza de la Reina Victoria, s/n 40003 Segovia,

作為軍事據點的堅固城塞

1937年，華特‧迪士尼製作了「世界首部彩色動畫長片」──《白雪公主》，相當具話題性，在世界各國均創下票房記錄。迪士尼在製作這部動畫長片時，將以圓錐屋頂尖塔為特徵的塞哥維亞城堡作為白雪公主之城的原型。

西班牙語中的「Alcázar」是指「城堡」、「要塞」之意，而塞哥維亞城堡（Alcázar de Segovia）正如其名，是西班牙最重要的軍事據點。

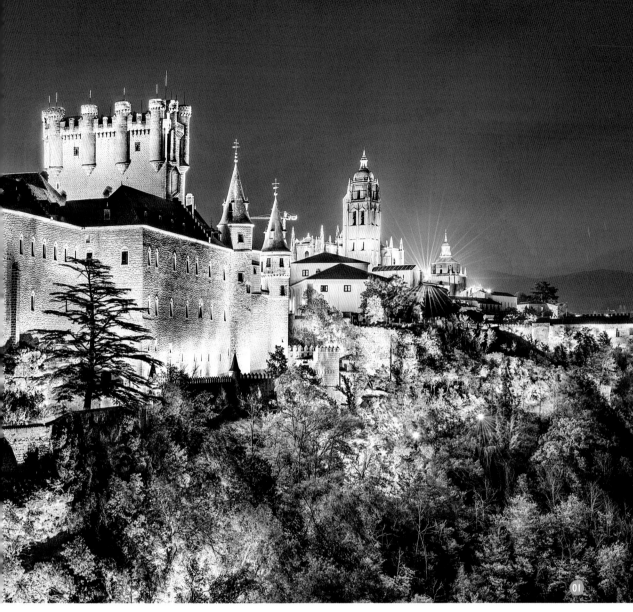

01

由於塞哥維亞城堡興建在視野極佳的岩山上，宮殿內也建有從城內通往街上的地下通道等，在在說明了該城堡成為軍事據點的背景。與優美的外觀成反比，塞哥維亞城堡長年以來一直發揮了堅固城塞的功能。現在，塞哥維亞城堡的歷史及文化價值受到肯定，不但被登錄為世界遺產，城堡內部也對外開放，讓民眾可參觀寶座廳、軍事資料館、皇家砲兵團學校博物館等。

ACCESS

塞哥維亞城堡

塞哥維亞車站
(Segovia)

從馬德里皮歐王子站搭西班牙國鐵AVE到塞哥維亞車站下車（30分鐘）。馬德里到塞哥維亞亦可搭乘巴士移動（1小時15分鐘）。下車後，從塞哥維亞站前搭乘往塞哥維亞城堡方向的巴士（15分鐘）。

開館時間／4～9月→10：00～19：00．10～3月→10：00～18：00※12月25日、1月1日．6日閉館

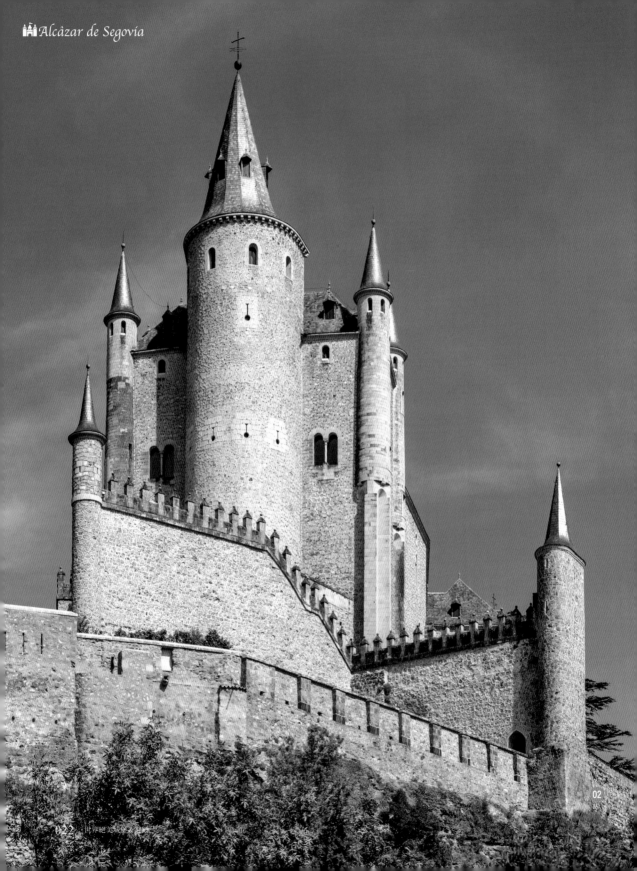

02

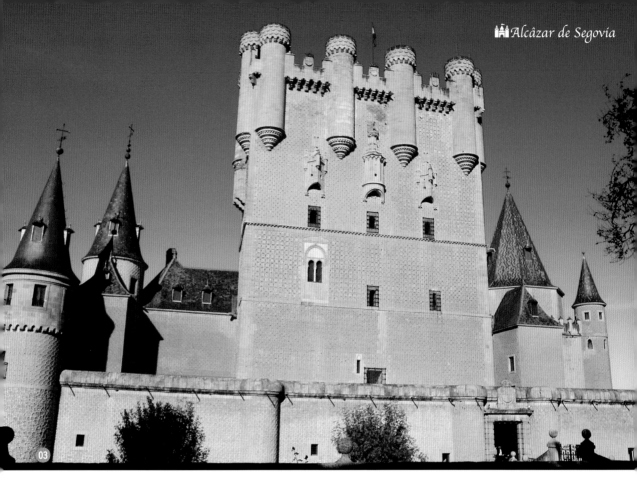

02_塞哥維亞城堡的外觀可看到大大小小、連綿不絕的圓錐形屋頂，彷彿繪本中的城堡具象化般，美得讓人幾乎忘了這裡曾是軍事據點。03_魄力十足、足以威嚇靠近城堡者的城牆。這座城堡既是軍事據點，也是歷任卡斯提爾王居住的宮殿。04_從塔上放眼望去，塞哥維亞的街景一覽無遺。街上仍保存紀元前1世紀修建的水道橋等羅馬時代遺跡。

石墉城堡
Château de Chillon

興建於陸地與湖泊的境界線上，人魚公主心儀的王子的居城

瑞士／最古紀錄・西元1160年
Avenue de Chillon 21, 1820 Veytaux,

命運遭時代擺佈的湖上古堡

　　石墉城堡座落在瑞士蒙特勒近郊的日內瓦湖湖畔，是迪士尼動畫《小美人魚》中女主角愛麗兒的心儀對象艾瑞克王子居住城堡的原型。艾瑞克王子所居住的海邊城堡之最大特徵，就是城堡的一部分突出海面。石墉城堡同樣興建在突出湖面的岩場上，隨著觀看角度的不同，有些角度看起來如同漂浮在湖面般。儘管大海與湖泊截然不同，就建築物來看，這兩者的姿態確實很相似。

　　石墉城堡的起源不詳，不過這裡卻留下了青銅器時代人們在此生活的痕跡。一般認為石墉城堡早在12世紀以前就已落成，一邊作為貴族的居城、軍隊駐紮的前線基地以及牢獄，一邊靜觀歷史的演變。城內展示著歷代城主所蒐集的豪華藝術品，讓人感受到其優雅的生活方式與權力的強大。

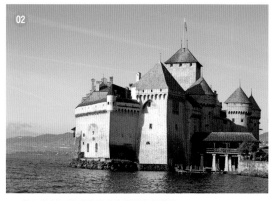

01_燈光照射下的城堡輪廓在湖面上閃爍搖曳。02_每年有多達35萬名觀光客來訪，只為一睹湖上城堡的風采

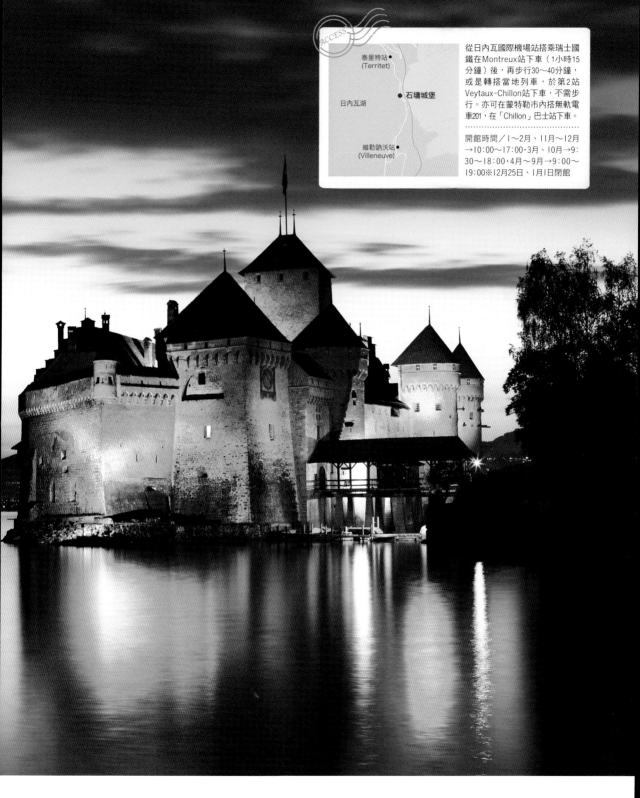

ACCESS

泰里特站●
(Territet)

●石墻城堡

日內瓦湖

維勒訥沃站●
(Villeneuve)

從日內瓦國際機場站搭乘瑞士國
鐵在Montreux站下車（1小時15
分鐘）後，再步行30～40分鐘，
或是轉搭當地列車，於第2站
Veytaux-Chillon站下車，不需步
行。亦可在蒙特勒市內搭無軌電
車201，在「Chillon」巴士站下車。
..
開館時間／1～2月、11月～12月
→10:00～17:00・3月、10月→9:
30～18:00・4月～9月→9:00～
19:00※12月25日、1月1日閉館

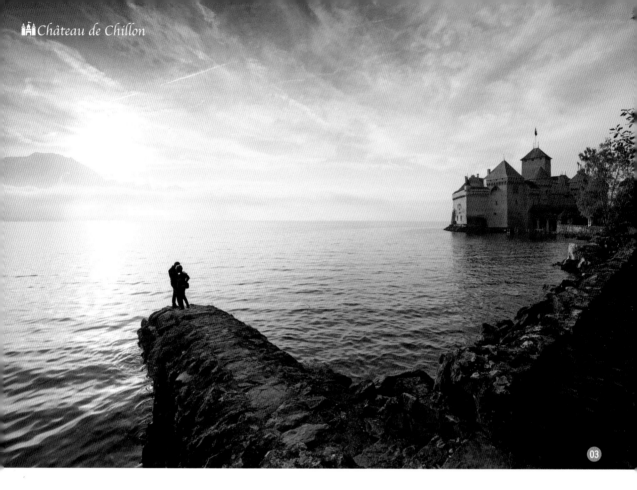

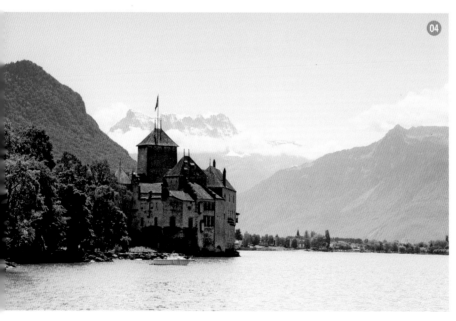

03_以浪漫古堡為背景相互依偎的情侶，宛如變成人類女子的小美人魚愛麗兒與艾瑞克王子。04_石墉城堡位於從英國通往德、法的路線上，因此這裡也設有徵收通行稅的關口。05_翡翠綠海水閃閃發亮的美麗海灣，至今也充滿了彷彿小美人魚會從海中探頭露臉的氣氛。

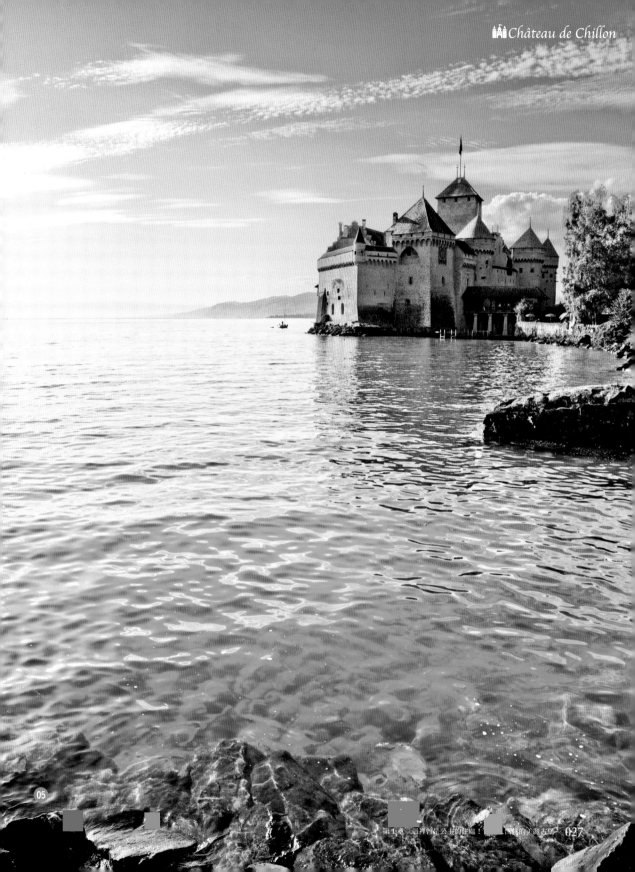

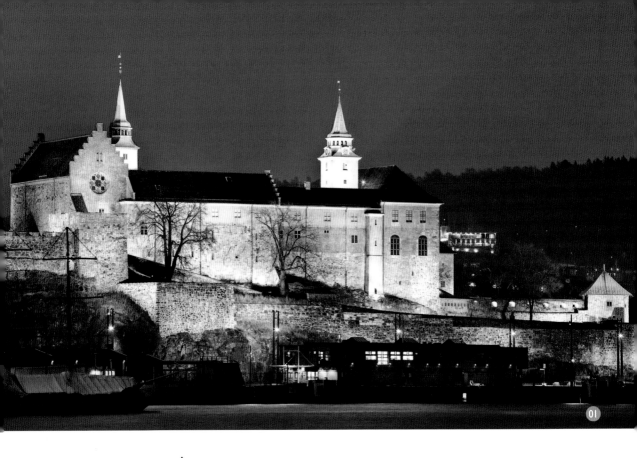

01

阿克斯胡斯城堡

Akershus Castle

興建在《冰雪奇緣》背景舞台的石造宮殿

挪威／動工‧西元1290年代後半
Akershus Festning, 0150 Oslo,

國立藝術、建築和設計博物館

國家劇院站
(Nationaltheatret)　奧斯陸主教座堂

奧斯陸中央車站
(Oslo Central Station)

阿克斯胡斯城堡

從奧斯陸中央車站步行10分鐘。由於城堡座落於海邊的高台上，必須從奧斯陸市區爬坡而上，需注意。也可搭乘路面電車（tram）到Christiania torv站下車即到。建議購買可無限制乘坐大眾交通工具，和著名觀光地入場券的套票「奧斯陸通票（The Oslo Pass）」。

．．．．．．．．．．．．．．．．．．．．．．．．．．．．．

開館時間／10:00～18:00※冬季時間會有變更

保護都市不受外敵威脅，也是市民的驕傲

紅遍全球的迪士尼動畫長片《冰雪奇緣》製作團隊曾公開表示，他們到挪威進行視察，建立作品的世界觀。對此，挪威旅遊局也在官網開設《冰雪奇緣》特設網站，公認該作品的背景舞台就在挪威。因此，《冰雪奇緣》是參考挪威各地景色與氣氛建構作品的世界觀，成為眾所皆知的事實。

雖然作品中出現的建築物及景觀等的具體原型並未公開，但一般認為安娜與艾莎所居住的艾倫戴爾王國城堡原型，就是位於挪威首都奧斯陸的阿克斯胡斯城堡。這2座城堡的共通點很多，像是被堅固的城牆圍繞、吸引眾人目光的成列尖塔、位置面海等，其相似度之高，只要比較細節部份就會明白。到了冬季，城堡附近一帶就會被雪覆蓋，可在此感受彷彿置身作品世界的體驗。

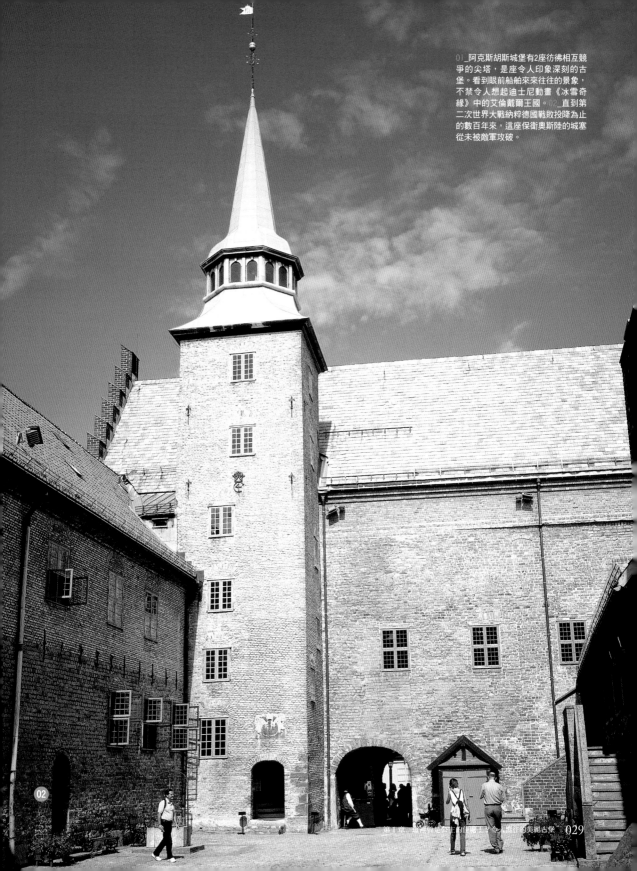

01_阿克斯胡斯城堡有2座彷彿相互競爭的尖塔，是座令人印象深刻的古堡。看到眼前船舶來來往往的景象，不禁令人想起迪士尼動畫《冰雪奇緣》中的艾倫戴爾王國。02_直到第二次世界大戰納粹德國戰敗投降為止的數百年來，這座保衛奧斯陸的城塞從未被敵軍攻破。

02

薩巴堡

Sababurg

彷彿避人耳目似地置身在森林中的薔薇之城

德國／動工・西元1334年
Reinhardswald D-34369 Hofgeismar,

能住在奧蘿拉公主沉睡的房間裡！？

茂盛的綠林內有一座彷彿避人耳目似地，靜靜座落其中的石堡。薩巴堡興建於深邃森林中的歷史背景為，鄰近城市美茵茲的主教為了保護前往聖地的朝聖者，因而建造城堡。正因目的在於藏匿朝聖者，才會選在人煙稀少的場所興建此城。

除了立地外，薩巴堡的另一項特徵就是薔薇。城堡的周圍種有荊棘樹籬，由於攀緣薔薇會綻放美麗的花朵，因此又被稱作「薔薇之城」。此一地埋位置不但成了童話《睡美人》的創作動機，也影響了以該作品為原型的迪士尼動畫《睡美人》的舞台設定。此外，薩巴堡還提供住宿服務，遊客可居住在奧蘿拉公主沉睡的房間。另外，像是前往房間的途中有刺傷公主手指的紡織機等，連細微部份的設計也相當周到。

01_彷彿從繪本世界跳出來般，整體被爬牆虎覆蓋的城塔。02_薩巴隱藏在樹林般的姿態，與睡美人之城如出一轍。

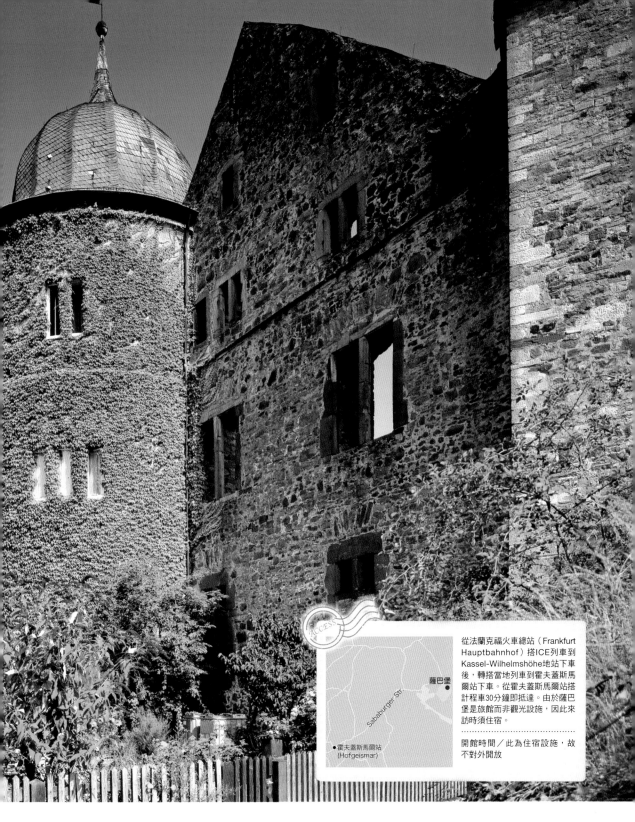

ACCESS

薩巴堡
●

Sababurger Str.

● 霍夫蓋斯馬爾站
(Hofgeismar)

從法蘭克福火車總站（Frankfurt Hauptbahnhof）搭ICE列車到Kassel-Wilhelmshöhe地站下車後，轉搭當地列車到霍夫蓋斯馬爾站下車。從霍夫蓋斯馬爾站搭計程車30分鐘即抵達。由於薩巴堡是旅館而非觀光設施，因此來訪時須住宿。

開館時間／此為住宿設施，故不對外開放

鄧諾特城堡

Dunnottar Castle

受權力鬥爭擺佈、存在意義遭到剝奪的廢城

英國／動工・西元1200年
Stonehaven, Aberdeenshire AB39 2TL, Scotland

讓人想起《勇敢傳說》中滅亡王國的城堡殘骸

這座古堡興建於三面環海的斷崖絕壁上。其面向廣大海洋的立地位置，成為迪士尼動畫電影《勇敢傳說》中女主角梅莉達所居住城堡的原型。電影當中曾提到這樣的插曲：「很久以前，王子破戒使用了森林魔法，結果導致王國滅亡。」而鄧諾特城堡的命運也相當悲慘，現已成為廢城。

西元14世紀，鄧諾特城堡落成於斯通黑文的郊外。當時原是作為馬歇爾伯爵的居城所建，後來在克倫威爾發動內戰時成為蘇格蘭長老教會的據點；1685年爆發王位爭奪戰時，近200名男女被囚禁在此，僅供給少量食物，結果引發多數人死在獄中的悽慘事件。其後，據說城主因叛國罪被處刑，鄧諾特城堡也被迫廢城。時至今日，這座天花板坍塌、僅剩下城牆的建築物，變成了海鳥們的住處。

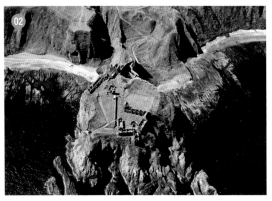

01_鄧諾特城堡坐落於突出北海的斷崖上，其姿態彷彿電影場景般。02_除了蜿蜒狹窄的山路外，沒有其他通往城堡的路線

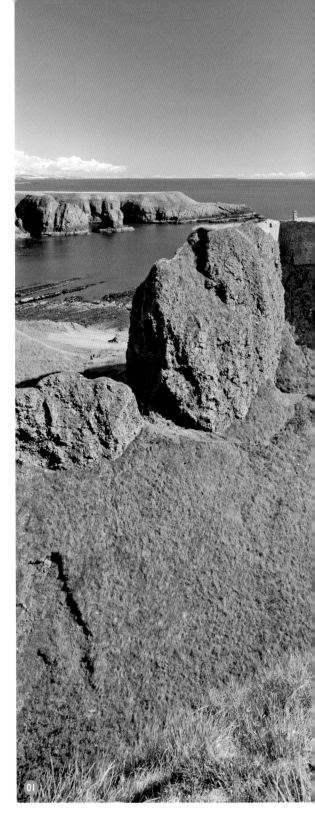

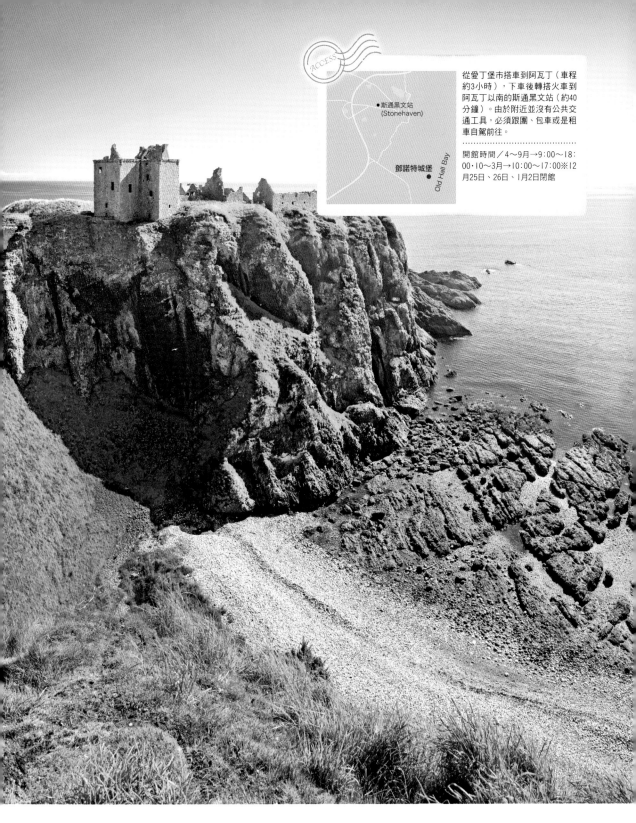

從愛丁堡搭車到阿瓦丁（車程約3小時），下車後轉搭火車到阿瓦丁以南的斯通黑文站（約40分鐘）。由於附近並沒有公共交通工具，必須跟團、包車或是租車自駕前往。
...
開館時間／4～9月→9:00～18:00・10～3月→10:00～17:00※12月25日、26日、1月2日閉館

斯通黑文站
(Stonehaven)

鄧諾特城堡
Old Hall Bay

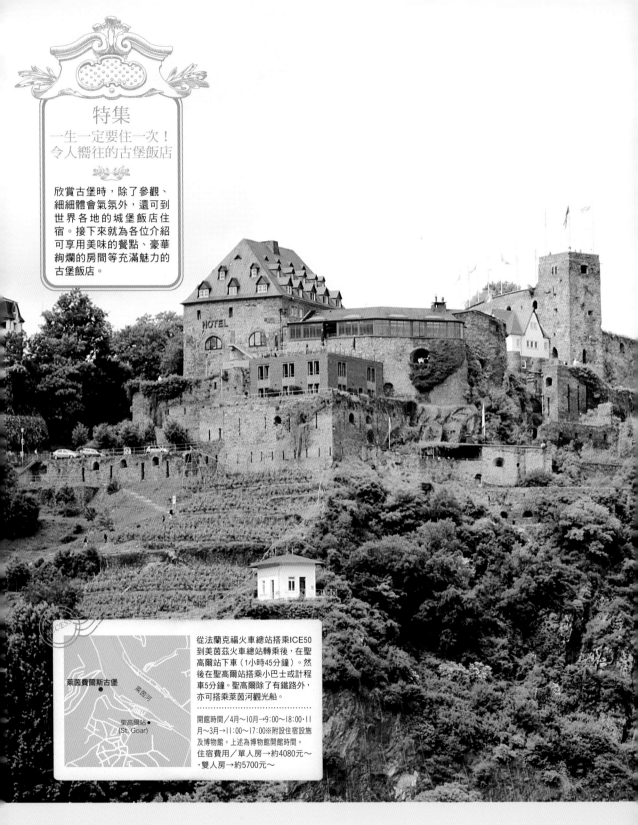

欣賞古堡時，除了參觀、細細體會氣氛外，還可到世界各地的城堡飯店住宿。接下來就為各位介紹可享用美味的餐點、豪華絢爛的房間等充滿魅力的古堡飯店。

萊茵費爾斯古堡

萊茵河

聖高爾站●
(St. Goar)

從法蘭克福火車總站搭乘ICE50到美茵茲火車總站轉乘後，在聖高爾站下車（1小時45分鐘）。然後在聖高爾站搭乘小巴士或計程車5分鐘。聖高爾除了有鐵路外，亦可搭乘萊茵河觀光船。
..
開館時間／4月～10月→9:00～18:00·11月～3月→11:00～17:00※附設住宿設施及博物館。上述為博物館開館時間。
住宿費用／單人房→約4080元～
·雙人房→約5700元～

萊茵費爾斯古堡

Rheinfels Castle

提供可體驗歐洲中世紀貴族氣氛、莊嚴又舒適的房間

德國

Schlossberg 47 56329 St. Goar,

在可眺望萊茵河的露台上優雅地享用早餐！

萊茵費爾斯古堡（Rheinfels Castle）是萊茵河畔規模最大的城塞。城名中的「fels」意指「岩盤」，該古堡也如同其名，是一座興建於面向萊茵河的岩盤上，沉穩且厚重的城郭。現為古堡旅館提供住宿服務，以可體驗歐洲中世紀貴族氣氛的壯麗房間，並能夠俯瞰萊茵河壯闊景觀的餐廳等大受歡迎。

1245年，當地地主為了向萊茵河上的船隻徵收通行稅，建造了萊茵費爾斯古堡作為關口。1479年，新任城主黑森伯爵著手進行城堡補強工程，強化了城牆的存在感。事實上，萊茵費爾斯古堡的防守固若金湯，曾多次度過淪陷的危機；然而，卻在1756年爆發的7年戰爭中遭法軍攻陷，受到嚴重的損害。當時遭到破壞的城跡仍維持原狀，非住宿者也能夠參觀。

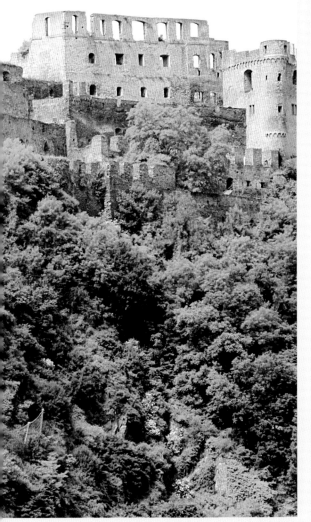

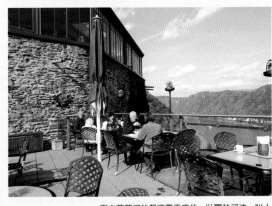

面向萊茵河的餐廳露天座位。壯闊的河流，叫人看也看不膩。一邊欣賞絕景一邊用餐，餐點也格外美味。

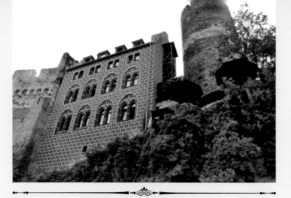

美麗堡伯格酒店
Burghotel auf Schonburg
德國／D-55430 Oberwesel,

改建自12世紀時興建的城堡。在石造建築的入口處、大廳到階梯等每個角落,都能感受到歐洲中世紀的氣息。客房內擺放著古董傢俱及小物,洋溢著優雅的氣氛。

[交通方式] 從法蘭克福火車總站搭乘ICE50到美茵茲火車總站轉乘後,在上韋瑟爾站下車(1小時30分),再搭計程車到酒店。或是坐到聖高爾站下車後(1小時45分),再搭計程車到酒店。聖高爾雖然有點遠,卻比較容易攔到計程車。[開館時間] 本館為住宿設施,故不對外開放 [住宿費用] 雙人房→約5058元～

瓦特堡浪漫飯店
Romantik Hotel Auf Der Wartburg
德國／Schlossberg 47, Sankt Goar

這棟靜謐的飯店位於深邃森林圍繞的瓦特堡。這座古堡流傳著宗教改革創始者馬丁路德曾在此翻譯聖經的傳說,館內也保留他朝魔鬼扔擲墨水時留下的墨水痕跡。

[交通方式] 從法蘭克福火車總站搭乘ICE50到美茵茲火車總站轉乘,在聖高爾站下車(1小時45分),之後再搭計程車前往飯店。建議搭乘與飯店合作的計程車,費用及服務態度者很不錯。或是可搭乘聖高爾站到飯店不定期行駛的觀光列車。[開館時間] 本館為住宿設施,故不對外開放 [住宿費用] 單人房→約4160元～／雙人房→約5824元～

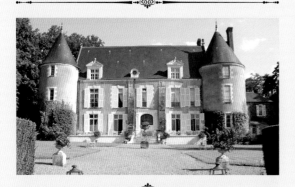

普萊城堡酒店
Chateau de Pray
法國／Rue du Cedre, 37530 Amboise,

這座優雅的城堡自13世紀落成以來,一直作為貴族的宅邸使用。客房內的華麗裝飾以及四柱床,增添優雅的氣氛。由於客房數少,可以享受無微不至的服務,深受好評。

[交通方式] 從巴黎蒙帕納斯站搭乘TGV到圖爾車站(1小時10分),再從圖爾車站搭巴士或計程車移動(約20分)。計程車費用約20歐元。租車自駕時,以羅亞爾河沿岸D31及D751的交叉路口為指標前往。[開館時間] 本館為住宿設施,故不對外開放 [住宿費用] 雙人房→約6715元～

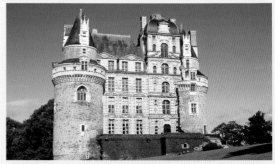

布里薩克城堡
Chateau de Brissac
法國／49320 BRISSAC QUINCE,

為布里薩克一族的居城,擁有500年以上的歷史。現在居住在此的是第13代布里薩克公爵,他會熱情地迎接每一位訪客。城堡周圍是廣大的葡萄園,可享用當地釀造的紅酒。

[交通方式] 從巴黎蒙帕納斯站搭乘TGV到昂熱站(1小時30分)後,再轉搭計程車移動(約30分)。若是租車自駕從昂熱市區出發的話,可從高速公路A87轉一般道路D748後南下,前往位於道路右側的城堡。[開館時間] 3～6月、9月～11月→10:30～12:00、14:00～18:00、7～8月→10:00～18:00 ※附設住宿設施與博物館。上述為博物館開館時間 [住宿費用] 雙人房→約12775元～

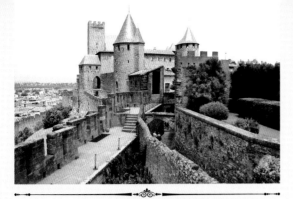

西堤卡爾卡松酒店
Hotel de la Cite

法國／Place Auguste Pierre Pont, 11000 Carcassonne,

　　興建於歐洲中世紀堡壘都市卡爾卡松中心區的哥德復興式城堡。客房擁有挑高的天花板及寬敞的空間，擺放著高級紡織品。有一部份客房設有陽台，可眺望市區景色。

[交通方式] 從巴黎搭飛機1小時到土魯斯，從土魯斯轉搭鐵路1小時抵達卡爾卡松站，再搭計程車約15分。本酒店位於世界遺產卡爾卡松歷史設防城內，因此交通方式與城堡相同。[開館時間] 本酒店為住宿設施，故不對外開放 [住宿費用] 雙人房→約9466元～

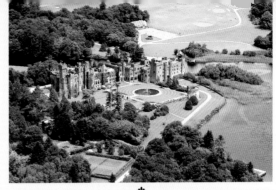

阿什福德城堡別墅
Ashford Castle

愛爾蘭／Cong County Mayo, Connaught,

　　由12世紀的愛爾蘭最古老城堡改建而成的飯店。室內統一採用傳統設計，並備有齊全的現代設施，還能在廣大的建地內從事高爾夫球、騎馬等戶外活動。

[交通方式] 從愛爾蘭的玄關──香農機場北上120km。搭車約1小時30分。亦可搭乘經由Ceannt的巴士，但得多次轉乘，所費時間超過4小時以上。搭乘國內航線到愛爾蘭西部諾克機場後再搭車移動，只需花費1小時左右。[開館時間] 本館為住宿設施，故不對外開放 [住宿費用] 雙人房→約17958元～

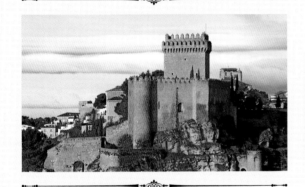

阿拉爾孔酒店
Parador De Alarcon

西班牙／Avenida Amigos de los Castillos 3, Alarcon, Cuenca,

　　本酒店相當特別，來此可居住在據說是伊斯蘭教徒於西元8世紀興建的城堡，相當珍貴。客房僅有14間，每間裝潢都各不相同，可以感受到充滿旅情風情的非日常體驗。

[交通方式] 搭乘昆卡→瓦倫西亞方向的巴士到莫蒂利亞德爾帕蘭卡爾下車後，再轉搭計程車前往酒店（約15分）。由於酒店附近並沒有大眾交通工具，基本上交通方式只有搭乘計程車或租車自駕兩種。租車自駕時，可從高速公路N-III轉一般道路CUV-8033後，順著道路前進。[開館時間] 本館為住宿設施，故不對外開放 [住宿費用] 雙人房→約8110元～

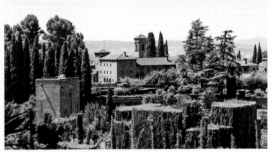

格拉納達旅館
Parador de Granada

西班牙／Real de la Alhambra, s/n, 中區, 18009 格拉納達,

　　由阿蘭布拉宮境內的舊修道院改建而成的國營旅館（Parador）。特徵是讓人感受到傳統與建築格式的莊嚴建築，以及充滿異國情調的庭園，還能在餐廳享用西班牙傳統的安達魯西亞料理。

[交通方式] 從格拉納達站（Granada）搭巴士30分，接著從Plaza Nueva搭阿蘭布拉宮小巴士（30號）8分，前往阿蘭布拉宮。本旅館位於阿蘭布拉宮境內，因此搭乘計程車或租車自駕時，直接前往阿蘭布拉宮即可。[開館時間] 本館為住宿設施，故不對外開放 [住宿費用] 雙人房→約11805元～

編輯部嚴選！流傳後世的日本名城1

不只歐洲有古堡。下面為各位介紹編輯部嚴選的日本必看名城。

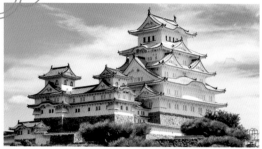

姬路城 *Himeji Castle*

其凜然的姿態與白皙透亮的白色城牆，又名為「白鷺城」。為江戶時代初期所建造的城堡，被登錄為國寶、重要文化財以及世界遺產。

[交通方式] 從JR姬路站北口搭乘「姬路駅～野里～南山田～北条北条 營業所行」巴士至「姬山公園南」，下車後步行6分。或是在JR姬路站前神姬巴士中心搭乘「循環巴士」，於「姬路城大手門前」下車。若是步行的話，從JR姬路站北口步行15～20分左右即可到達。[開館時間] 4月27日～8月31日→9：00～17：00，9月1日～4月26日→9：00～16：00 [住址] 兵庫縣姬路市本町68

弘前城 *Hirosaki Castle*

弘前藩的古城，仍完整保留江戶時代所建造的天守與城櫓。隨著四季變化能欣賞城堡的各種風情，春季時櫻花爭相綻放，冬季時則白雪覆蓋。

[交通方式] 在JR弘前站下車後，從中央口2號乘車場搭乘弘前市內百圓循環巴士到「市役所前」下車，步行4分。或是在弘南鐵道大鰐線，中央弘前站下車後，步行20分鐘。若從JR弘前站搭乘計程車前往約10分，步行前往則約20分。[開館時間] 9：00～17：00※11月24日～3月31日為休館日 [住址] 青森縣弘前市下白銀町1

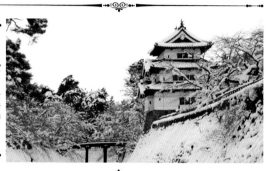

松山城 *Matsuyama Castle*

以地名「松山」為名的日本城堡。現在包括大天守等21棟建築物被指定為國家重要文化財，在米其林指南的觀光版中，評價為2星。

從JR松山站步行15分；亦可從松山機場搭乘機場利木津巴士到「愛媛新聞社前」下車後，步行5分。從道後溫泉出發則可搭乘市內電車15分，在南堀端、西堀端下車後步行5分。自駕，可利用周邊的付費停車場。[開館時間] 2～7月→9：00～17：00，8月→8：30～18：00，9月～11月→9：00～17：00，12～1月→9：00～16：30※12月第3週三為休館日 [住址] 愛媛縣松山市丸之內1

彥根城 *Hikone Castle*

落成於江戶時代，為彥根藩的政府機關，直到明治時期實施廢藩置縣為止。亦常作為電影的拍攝場地，例如電影《武士的一分》、《大奧》等。

[交通方式] 走出JR彥根站剪票口後向左（西出口），從右方的樓梯下去後，朝站前的道路直走，約步行10分即可抵達。搭乘計程車時，出剪票口後往左方的樓梯走下去，就能走到計程車乘車場。[開館時間] 8：30～17：00 [住址] 滋賀縣彥根市金龜町1-1

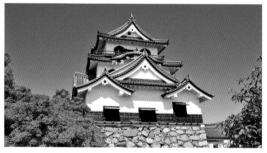

會津若松城 *Aizuwakamatsu Castle*

關於會津若松城有這麼一段軼事：儘管戊辰戰爭時遭到新政府軍的猛烈攻擊，城堡卻沒有因此淪陷。於明治時代被迫拆除，直到昭和時期才得以重建。

[交通方式] 在JR會津若松站下車後，從巴士站「若松站前」搭乘「神明、千石線 [神明循環] 往若松駅前方向」巴士到「鶴ヶ崎西口」下車（約8分），再步行6分。或是從會津若松站搭乘周遊巴士「ハイカラさん」到「鶴ヶ城入口」（約20分），再步行5分。[開館時間] 8：30～17：00 [住址] 福島縣会津若松市追手町1-1

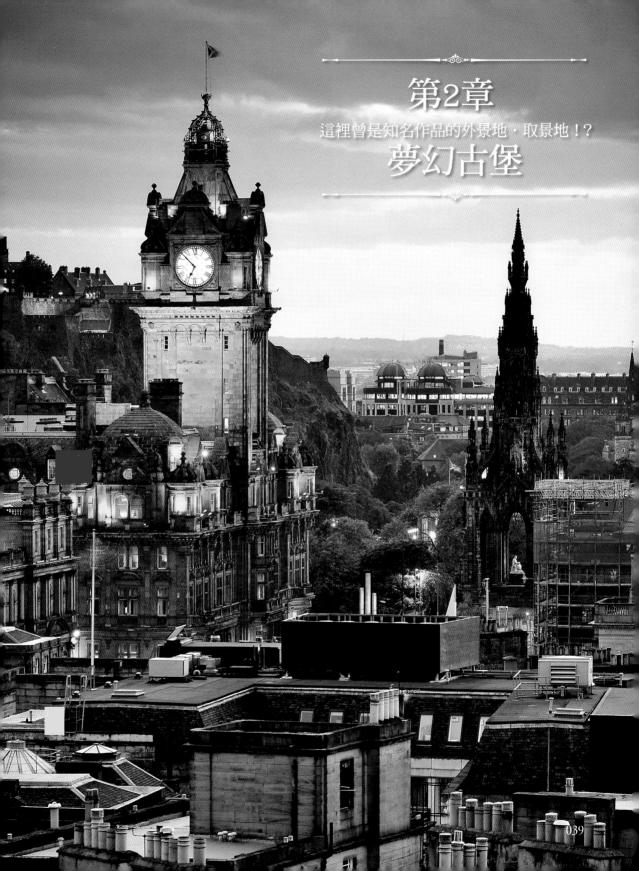

第2章
這裡曾是知名作品的外景地·取景地！？
夢幻古堡

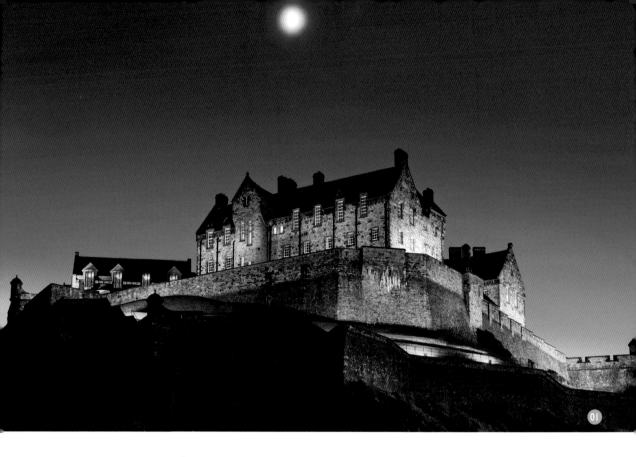

01

愛丁堡城堡

Edinburgh Castle

深受全世界讀者喜愛的哈利‧波特誕生地

英國／起源‧12世紀初期
Edinburgh EH12NG, Scotland

司各特紀念塔 ●
愛丁堡威瓦利站 ●
(Edinburgh Waverley)
蘇格蘭國家畫廊

愛丁堡城堡 ●

蘇格蘭國立博物館 ●

愛丁堡大學 ●

從愛丁堡威瓦利站行經Castle-hill/The Royal Mile的路線步行約15分鐘，行經Market St.的路線約步行14分鐘，行經The Royal Mile則約花費14分鐘，上述3種路線均會經過舊城區，氣氛百分百。可以說移動本身就是一種觀光路線。

...................................

開館時間／4〜9月→9：30〜18：00‧10〜3月→9：30〜17：00※12月25日、26日為休館日

為霍格華茲魔法學校原型的城市象徵

小說《哈利波特》系列在全世界造成一陣社會現象，不僅在兒童文學界，也在電影界掀起一股旋風。該系列值得紀念的第一彈《哈利波特：神秘的魔法石》，就是在蘇格蘭首府愛丁堡寫成。據說作者J‧K‧羅琳當時歷經喪母、生產及離婚，精神處於相當痛苦的狀態，她一邊接受社會補助，一邊從事寫作。羅琳是在愛丁堡一間名叫「The Elephant House」的咖啡廳寫成該作品，這間咖啡廳也成了哈利波特迷的朝聖地，有來自世界各地的眾多讀者到此拜訪。

哈利‧波特的舞台雖在1990年代的倫敦，但也有部分背景參考愛丁堡的城鎮街道。尤其是愛丁堡的象徵——愛丁堡城堡，由於其姿態沉穩、充滿幻想色彩，傳聞該城堡就是霍格華茲魔法學校的原型。

01_夜空浮現詭異紅月的愛丁堡城堡。J‧K‧羅琳是否也曾看過此一奇特景象而浮現《哈利波特》的寫作靈感呢？02_電影《哈利波特》中，英格蘭北部的阿尼克城堡曾是霍格華滋魔法學校的取景地。03_愛丁堡城堡的城門上鑲有蘇格蘭王室的王徽。城堡內亦有蘇格蘭王室皇冠的展示室等。

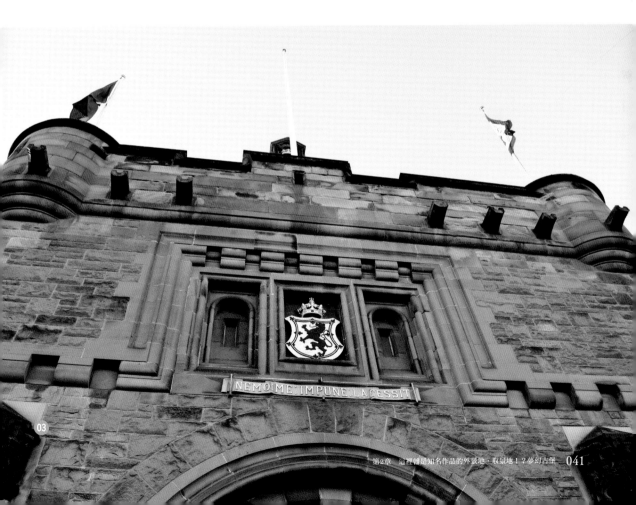

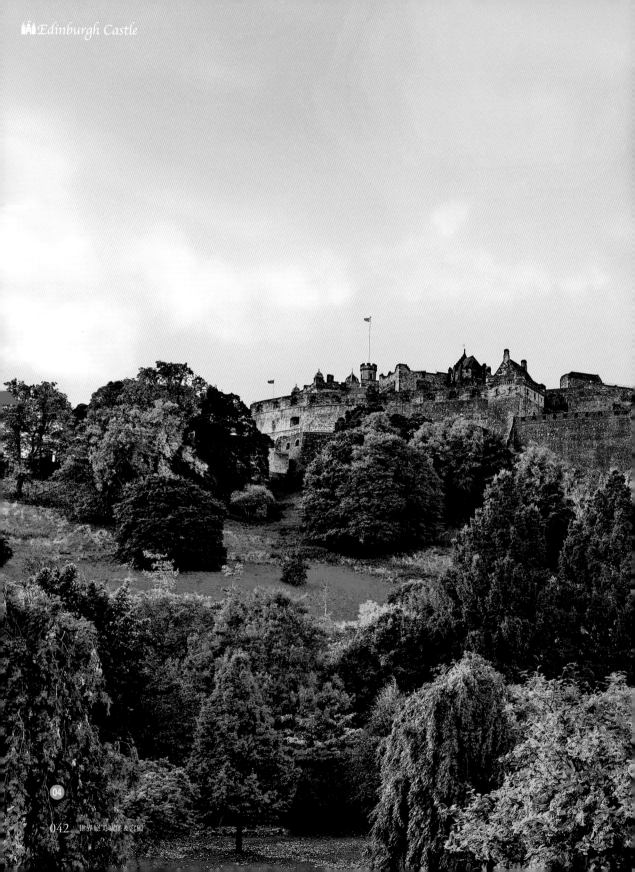

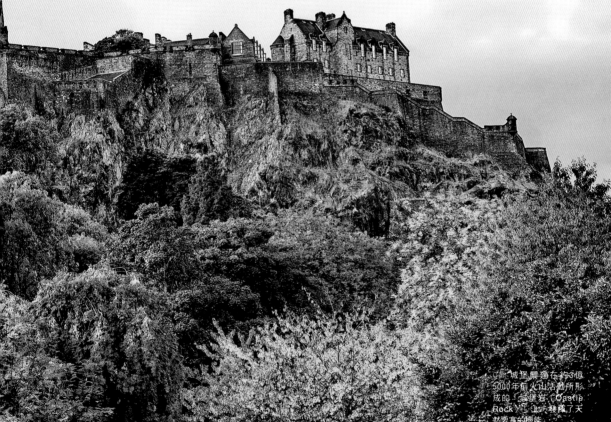

城堡興建在約3億5000年前火山活動所形成的「城堡岩（Castle Rock）」上，發揮了天然要塞的機能

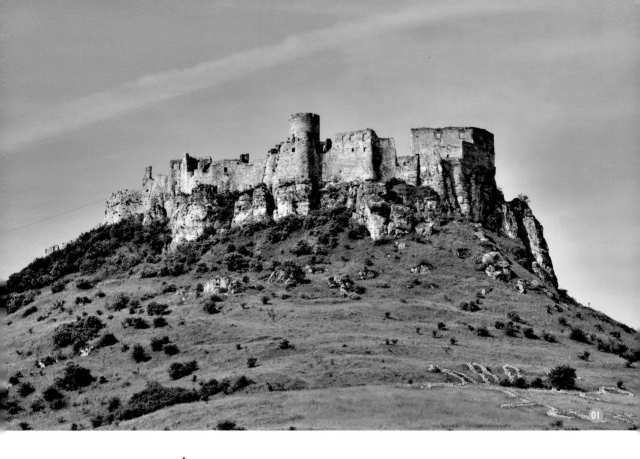

01

斯皮什城堡
Spiš Castle

山丘上的巨大城堡讓人聯想到古老的天空之城

斯洛伐克／動工・12世紀
Spissky hrad, Podhradie

從布拉格搭乘鐵路越過國境到斯洛伐克的普雷紹夫（Prešov）下車（約10小時），再從普雷紹夫搭乘巴士到斯皮什斯凱波德赫拉傑站下車（約1小時）。亦可在科希策（Kosice）搭乘往斯皮什斯凱波德赫拉傑方向的巴士。

開館時間／※本城為廢墟，因此沒有設定開館時間

斯皮什城堡

斯皮什斯凱波德赫拉傑站
(SpišskéPodhradie)

曾是歐洲規模最大城塞的現況

吉卜力工作室所製作的長篇動畫作品《天空之城》，上映至今已過了30年，仍然深受眾人的喜愛。該動畫的舞台取景自世界各地，像是秘魯的馬丘比丘、柬埔寨的崩密列遺址等，其中也包括斯洛伐克的斯皮什城堡。

斯皮什城堡興建於12世紀，當初原是一座羅曼式建築石城，隨著時代的推移與城主的更迭進行多次增建，先後改建成哥德式、文藝復興式建築，最後終於完成佔地1300公頃、堪稱歐洲中世紀規模最大的城塞。直至18世紀初期仍有人居住，但在1780年的一場火災後變成了廢墟。登錄為世界遺產後，雖有進行階段性復原作業，但在長期放置下，這座老舊古城的氣氛不禁讓人聯想到天空之城拉普達。

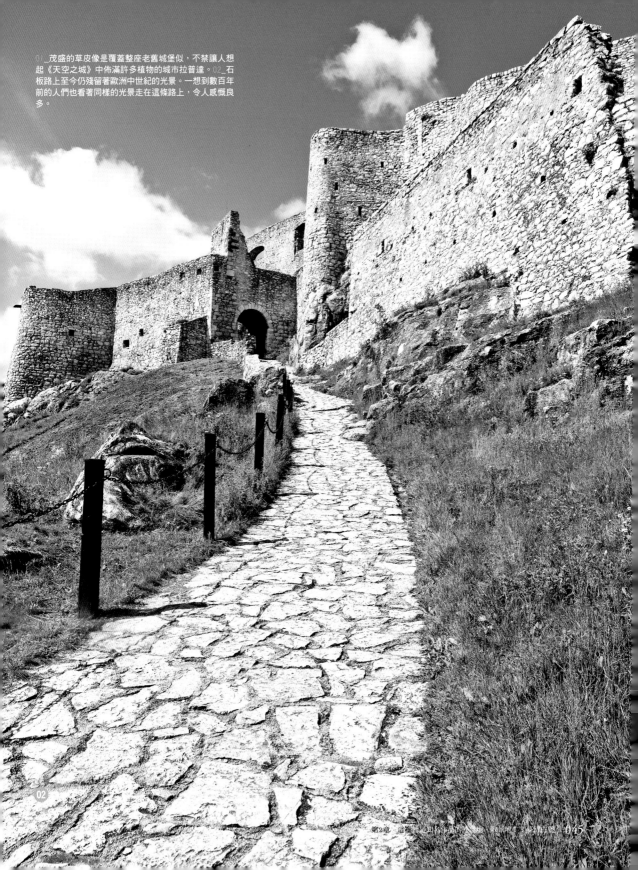

01_茂盛的草皮像是覆蓋整座老舊城堡似，不禁讓人想起《天空之城》中佈滿許多植物的城市拉普達。02_石板路上至今仍殘留著歐洲中世紀的光景。一想到數百年前的人們也看著同樣的光景走在這條路上，令人感慨良多。

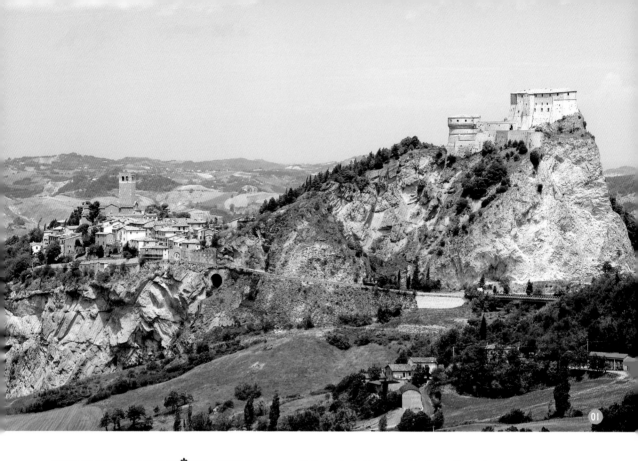

01

聖萊奧

San Leo

聳立在陡峭岩山上難以攻陷的要塞

義大利／動工・10世紀

Via Giacomo Leopardi, 61018 San Leo Pesaro e Urbino,

搭乘歐洲之星到里米尼（Rimini）站下車（從波隆那出發車程為55分，從羅馬出發車程為90分）後，在里米尼站前搭乘往「160號諾瓦費爾特里亞（Noeafeltria）」方向的巴士到Pietracuta，下車後從大型巴士轉搭小巴士前往聖萊奧（約20分）。

...

開館時間／9:00～19:00

魯邦奪走克拉莉絲芳心的城堡確實存在！？

　　聖萊奧是人口約3000人的小型基礎自治團體。與鄰近馬凱大區的邊界附近有座裸露的岩山，聖萊奧城堡就興建在岩山的突出部份，像是俯瞰整個城鎮。

　　關於這座城最有名的軼事，為18世紀時，自稱鍊金術士的卡廖斯特羅伯爵被幽禁在這裡，最後死於監獄中。這號人物不但曾被法國小說家莫理斯・盧布朗當作題材，出現在代表作《亞森・羅蘋》系列中的《神秘女盜賊》，也是宮崎駿導演的動畫電影《魯邦三世：卡里奧斯特羅之城》片名的由來。因此，有傳聞指出聖萊奧城堡可能是卡里奧斯特羅之城的原型。而該電影中女主角克拉莉絲的名字取自《神秘女盜賊》中登場人物之名，也是此一傳聞受到支持的根據之一。

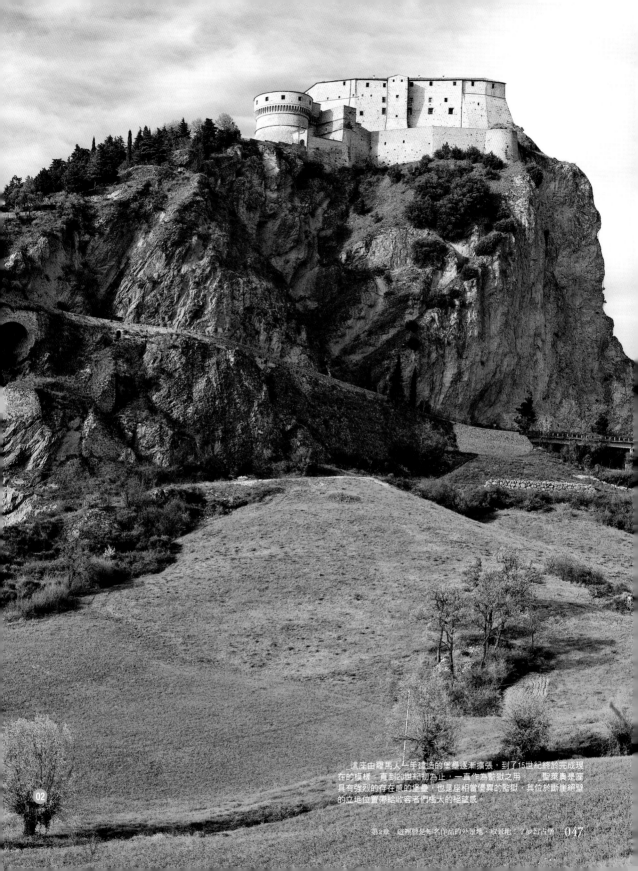

這座由羅馬人一手建造的堡壘逐漸擴張，到了15世紀終於完成現在的模樣，直到20世紀初為止，一直作為監獄之用。　聖萊奧是座具有強烈的存在感的堡壘，也是座相當優異的監獄，其位於斷崖絕壁的立地位置帶給收容者們極大的絕望感。

聖天使堡

Castel Sant'Angelo

歷久不衰的電影《羅馬假期》外景地

義大利／動工．西元135年

Lungotevere Castello, 50, 00193 Roma,

守護「永恆之城」的歷史見證人

經典電影《羅馬假期》主要描述歐洲某國公主在羅馬舉行外交訪問時逃離住宿地，邂逅當地的新聞記者並與之相戀的故事，這部電影也實際在羅馬街道取景。片中出現了特雷維噴泉、西班牙廣場等羅馬知名觀光景點，而男女主角參加船上派對的場景，則是在聖天使堡與旁邊的台伯河拍攝。奧黛麗‧赫本所飾演的安公主一看到有人追趕過來，立刻與新聞記者喬伊一起捏住鼻子跳入河中的畫面，相信有不少人仍然印象深刻。

但遺憾的是，實際上台伯河並沒有舉辦船上派對。不過在擁有近1900年歷史的聖天使堡內，可欣賞該城還是哈德良神廟時的復原模型、羅馬教皇起居室等諸多景點。而屋頂上的景觀絕佳，能夠眺望梵蒂岡的聖伯多祿大教堂等景色。

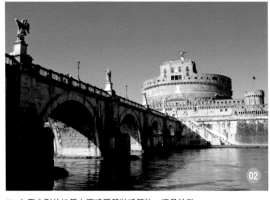

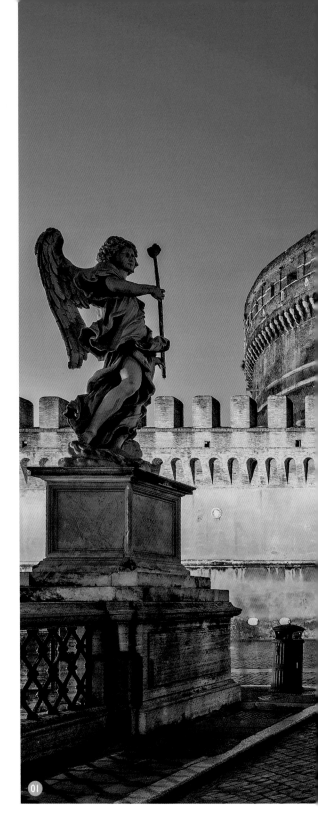

01_在正方形的地基上興建圓筒狀建築物，極具特徵的設計。02_橋上陳列著出自巴洛克藝術巨匠貝尼尼（Bernini Gian Lorenzo）與其弟子之手的雕像。

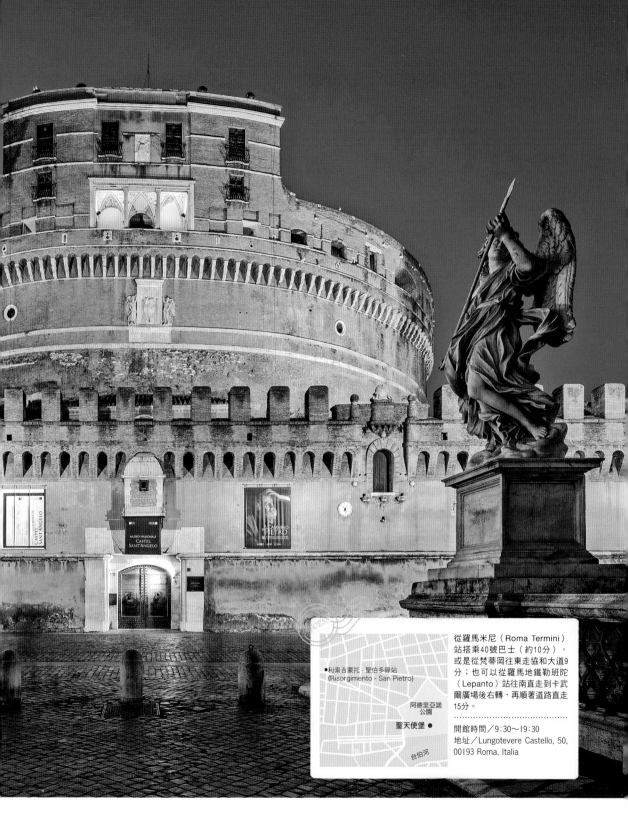

從羅馬米尼（Roma Termini）站搭乘40號巴士（約10分），或是從梵蒂岡往東走協和大道9分；也可以從羅馬地鐵勒班陀（Lepanto）站往南直走到卡武爾廣場後右轉，再順著道路直走15分。

..

開館時間／9:30～19:30
地址／Lungotevere Castello, 50, 00193 Roma, Italia

•利索吉蒙托‧聖伯多祿站
(Risorgimento - San Pietro)

阿德里亞諾公園

聖天使堡 ●

台伯河

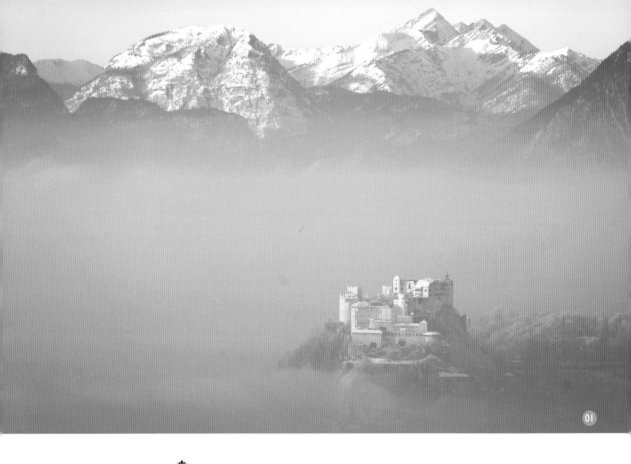

01

霍亨
維爾芬城堡

Hohenwerfen Castle

完整保留中世紀歐洲氛圍的山城

奧地利／動工・1075年
Burgstrasse 2, 5450 Werfen,

ACCESS

霍亨維爾芬城堡

薩爾察赫河

維爾芬站
(Werfen)

從維也納搭乘巴士，行經薩爾斯堡、比紹夫斯霍芬到維爾芬，從維爾芬市區搭乘登山纜車到霍亨維爾芬城堡。含登山纜車乘車券與城堡附設博物館入場費為10.50歐元。

..

開館時間／9:30～16:00

電影《真善美》的故鄉

這座城郭被雄壯的群山與濃霧所包圍，宛如浮在天空中。霍亨維爾芬城堡位在奧地利中部薩爾斯堡的維爾芬，是座風光明媚的山城，也曾在經典電影《真善美》中登場。該電影曾囊括奧斯卡金像獎5項大獎，故事以1930年代的奧地利為舞台，講述修女瑪利亞到喪母的崔普家擔任家庭教師的奮鬥故事。電影中，瑪利亞帶孩子們到高原野餐，教他們唱《Do-Re-Mi之歌》的經典畫面中，就有拍到霍亨維爾芬城堡。

這座城堡興建於11世紀，原本的目的是為了防止敵人從南方攻打薩爾斯堡。現在則對外開放，遊客可就近欣賞鷹狩展示及騎士行軍等，感受中世紀歐洲文化。

01_深霧中浮現一座充滿幻想色彩的
堡壘。其高貴優美，一點也不遜於山
頂白雪皚皚的壯闊群山。02_在位於
山麓的維爾芬街市上，林立著傳統古
風的住家及使用當地素材的美味餐
廳，光是散步也能相當盡興。03_這
座城堡原是一座城塞，近看能感受到
森嚴的氣氛。是座優美與威嚴兼備的
歐式名城。

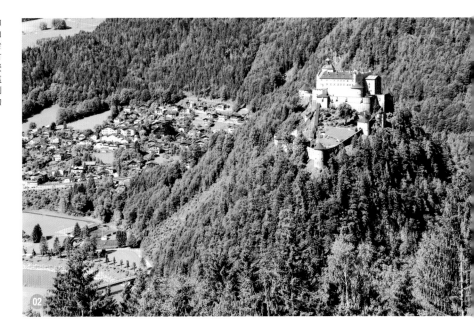

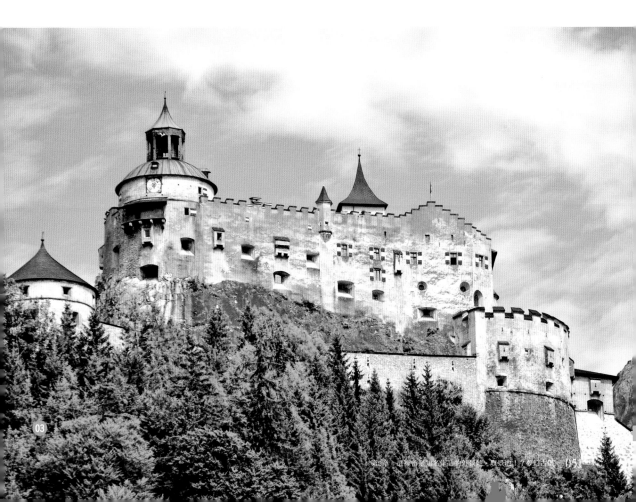

布拉格城堡

Prague Castle

與歷史一同走過、成長的城市象徵

捷克／動工・870年
119 08 Prague 1,

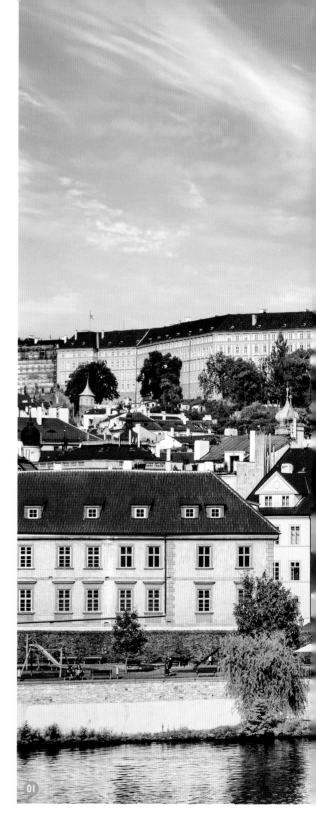

保留歐洲中世紀景色
宛如電影場景般的街道

　　捷克首都布拉格被譽為「整個城市像座美術館」。而城市的象徵布拉格城堡自西元870年開始動工，費時6世紀才完成現在的模樣。因應時代變遷導入各種建築技術，因此建地內雖混雜著教會、大聖堂、修道院、宮殿等各式建築物，卻能以過去幾百年最具代表性建築樣式集合體的方式呈現。以前，神聖羅馬帝國皇帝魯道夫二世曾邀請金匠居住在「黃金小巷」，而捷克出身的作家法蘭滋・卡夫卡以前的住處也在這條小巷上，據說他的代表作《城堡》就是在描寫布拉格城堡。

　　城堡的正門前是鋪滿石板的城堡廣場，電影《悲慘世界》也曾在此取景。雖然該電影的舞台是18世紀初期的法國，卻不會讓人覺得格格不入，這是因為在歷史悠久的布拉格城堡取景才能辦到的吧。

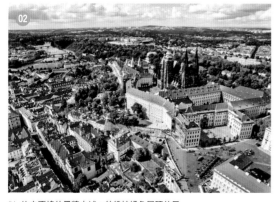

01_屹立不搖的黑牆之城，彷彿被橘色屋頂的民家所支撐。02_以城堡為中心的布拉格全景。右下方是城堡廣場。

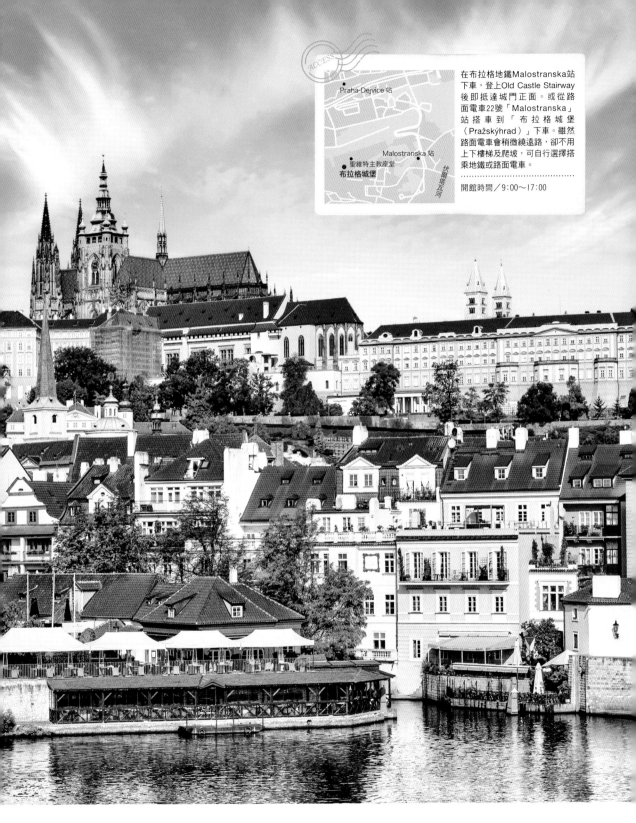

ACCESS

● Praha-Dejvice 站

Malostranska 站

● 聖維特主教座堂
布拉格城堡

伏爾塔瓦河

在布拉格地鐵Malostranska站下車，登上Old Castle Stairway後即抵達城門正面。或從路面電車22號「Malostranska」站搭車到「布拉格城堡（Pražskýhrad）」下車。雖然路面電車會稍微繞遠路，卻不用上下樓梯及爬坡，可自行選擇搭乘地鐵或路面電車。

開館時間／9：00～17：00

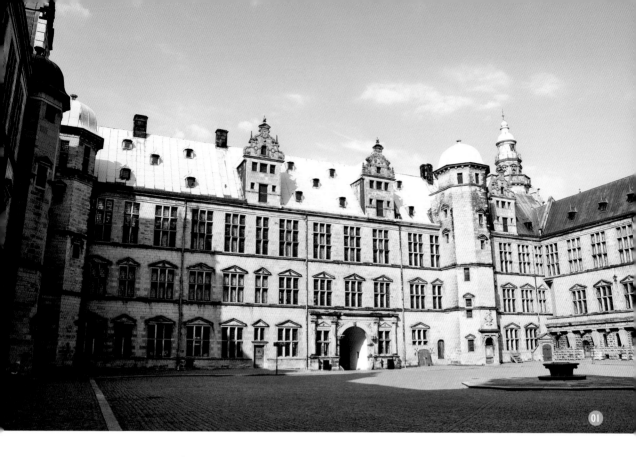

01

克隆堡
Kronborg Castle
聲名響遍各地的北歐文藝復興建築傑作

丹麥／動工‧西元1420年代
Kronborg 2C, 3000 Helsingor,

● Grønnehave 站

克隆堡 ●

赫爾辛格站
● (Helsingør)

從哥本哈根總站（Copenhagen Central Station）搭乘郊外快速列車到赫爾辛格站（約1小時），下車後步行15分鐘。赫爾辛格車站雖有路面電車，卻沒有通往克隆堡，因此步行前往比較快。從赫爾辛格就能看到克隆堡，即使步行也不會迷路。

……………………………………

開館時間／10:00～17:30

莎士比亞筆下壯烈復仇劇的舞台

　　《哈姆雷特》是英國戲劇家莎士比亞筆下的四大悲劇之一，也是規模最大的作品。其內容是講述丹麥王子哈姆雷特向弒父並與母親再婚、篡奪王位的叔叔復仇的故事，劇中舞台艾辛諾爾堡的原型就是這座克隆堡。事實上，在場內擺設著刻有莎士比亞肖像的石板，每年夏天在城堡中庭也都會上演《哈姆雷特》。不過，莎士比亞本人似乎沒造訪過克隆堡。儘管如此，他仍選擇克隆堡作為故事的舞台，證明克隆堡的聲名已傳播各地。

　　在莎士比亞撰寫《哈姆雷特》的時代，丹麥國王弗雷德里克二世曾實施大規模增改建工程，因此克隆堡才會成為眾所皆知的北方文藝復興建築傑作。城內有一部分保持原狀，將當時的繁華景況傳遞到現代。

01_每年夏天都會在中庭上演《哈姆
雷特》。周圍的建築物分佈為，北棟
的國王住處，西棟的王妃住處，東棟
為皇族住處，南棟則是教會。02_自
1574年起進行為期10年的大規模增改
建，將城堡擴建為3層樓、四方有袖
廊圍繞的堡壘。03_這一排砲台讓人
想起要塞時代的克隆堡。由於克隆堡
座落於面向波羅的海的海岸線上，作
為軍事據點也發揮了重要的功用。

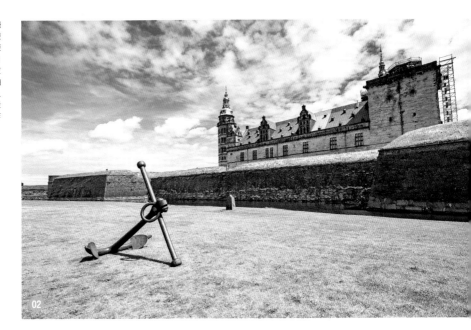

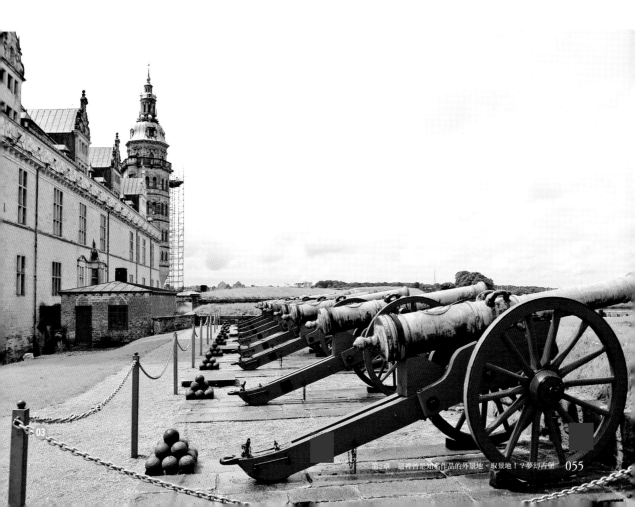

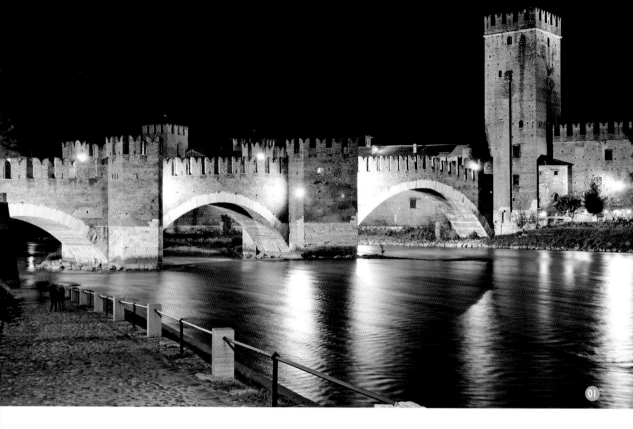

01

老城堡
Castelvecchio

熟知羅密歐與朱麗葉所在時代的古城

義大利／動工・1354年

Corso Castelvecchio 2, Bellona,

從威尼斯聖路濟亞（Venezia Santa Lucia）站搭乘歐洲之星到維洛納站下車（1小時），再從維洛納站公車總站搭乘巴士（15～20分）。公車總站的21、22、23、24號乘車場雖是往老城堡方向行駛，但由於反方向的巴士也停靠在此，搭車時須注意方向。

......................................

開館時間／8:30～18:00※週一僅開放13:30～18:00

見證過成千上百段戀情的世界遺產街道

　眾所皆知的莎士比亞代表作《羅密歐與朱麗葉》，是以14世紀的義大利維洛納為舞台的悲劇故事。而實際上，在維洛納仍保留朱麗葉的原型凱普萊特家族之女曾居住過的住所，也可參觀朱麗葉說經典台詞「喔羅密歐……為何你是羅密歐？」時所在的陽台等。市內也有保存名為羅密歐之家的建築物，由於是個人所有物，故不能參觀內部。

　想談論當時的維洛納，就不得不提到坎格蘭德2世所修建的老城堡。義大利文中的「castel」意指「城堡」，「vecchio」則意指「老舊的」，而老城堡（Castelvecchio）也如同其名，作為《羅密歐與朱麗葉》背景舞台，是一座興建於14世紀的古堡。現已作為美術館，以紅磚瓦建造的古老城牆仍在，能讓訪客沉浸在作品的世界觀。

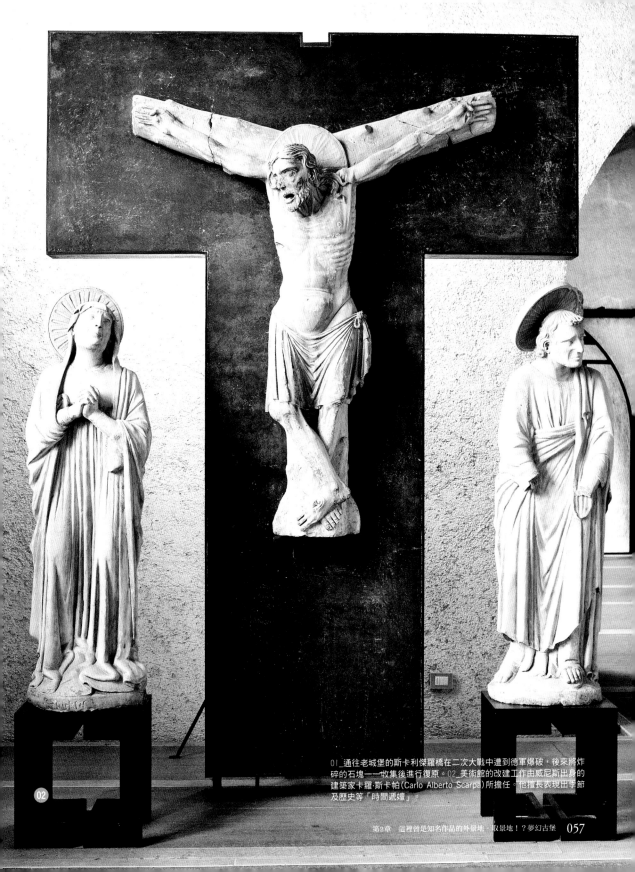

01_通往老城堡的斯卡利傑羅橋在二次大戰中遭到德軍爆破，後來將炸碎的石塊一一收集後進行復原。02_美術館的改建工作由威尼斯出身的建築家卡羅·斯卡帕（Carlo Alberto Scarpa）所擔任。他擅長表現出季節及歷史等「時間遞嬗」。

奧拉維城堡

Olavinlinna

實際存在於北歐的《勇者鬥惡龍》世界

芬蘭／動工·西元15世紀
Olavinlinna, 57150 Savonlinna,

不可思議的地下城勾動玩家的冒險心

　　與圖爾庫城堡、海門城堡並稱芬蘭三大古堡的奧拉維城堡，興建在塞馬湖的小島上。該城堡原是作為對付俄羅斯之戰略性要塞所修建的城砦，因此完全不具備任何華美的裝飾，但其靜靜地聳立在湖上的姿態卻帶有一股凜然的美感。

　　據說，這座城堡是在超人氣遊戲《勇者鬥惡龍》系列作中登場的「龍王城」原型。舉凡似有怪物在此盤據的詭異外觀、登陸用的可動式橋樑、避免敵軍襲擊的迷宮般內部構造等，處處充滿勾動玩家冒險心的要素。進城前必須參加導覽團，不過內部粗獷的石造走廊、從展望台可眺望湖水地域的景觀等，不論是否為遊戲愛好者都是必看的景點。到了夏季，城內會上演歌劇，可一邊品嘗紅酒，一邊享受優雅奢侈的時光。

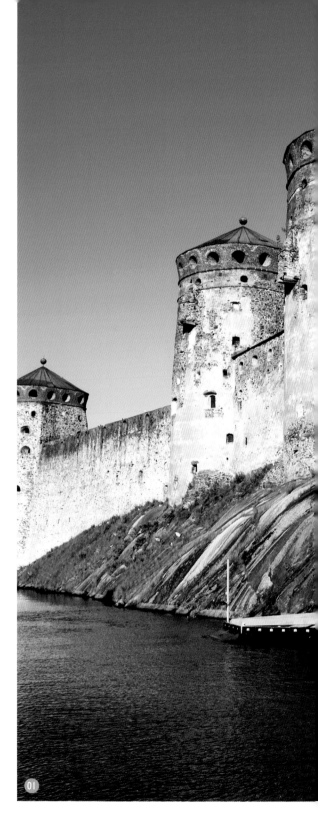

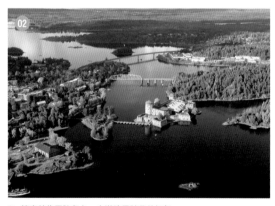

01_簡直就像冒險舞台，充滿詭異神秘的氣氛
02_這一帶變成了湖水地域，形成複雜的地形

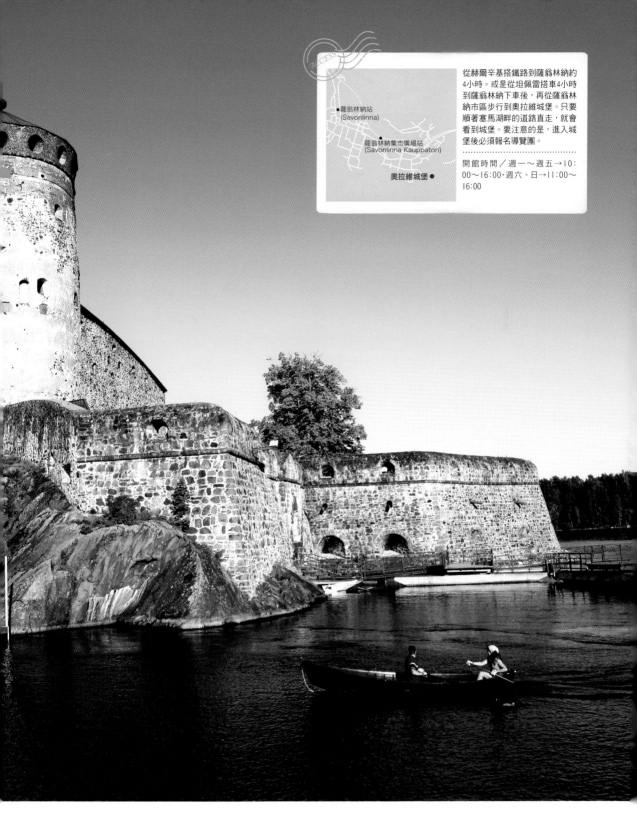

從赫爾辛基搭鐵路到薩翁林納約4小時。或是從坦佩雷搭車4小時到薩翁林納下車後，再從薩翁林納市區步行到奧拉維城堡。只要順著塞馬湖畔的道路直走，就會看到城堡。要注意的是，進入城堡後必須報名導覽團。

薩翁林納站
(Savonlinna)

薩翁林納集市廣場站
(Savonlinna Kauppatori)

奧拉維城堡 ●

開館時間／週一～週五→10：00～16：00・週六、日→11：00～16：00

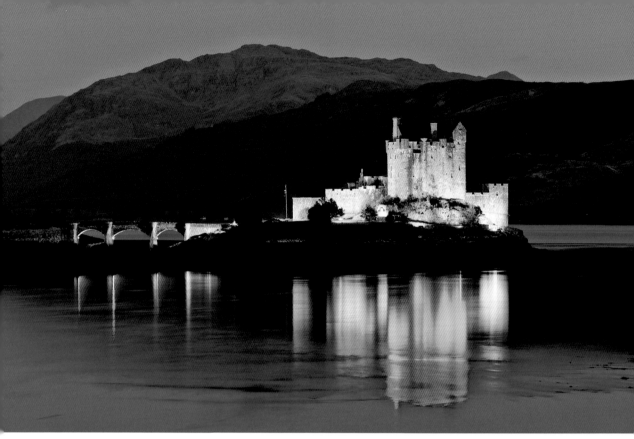

愛蓮朵娜城堡

Eilean Donan Castle

歷經破壞與重建的湖上城砦

英國／起源‧西元13世紀
Dornie, Kyle of Lochalsh IV40 8DX,

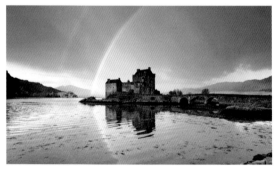

從印威內斯搭乘鐵路行經遠北
線、洛哈爾什教區凱爾線，到
終點站洛哈爾什教區凱爾（Kyle
of Lochalsh）站下車（約2小時
30分鐘），下車後再搭乘計程車
前往城堡。或是從愛丁堡搭乘長
距離巴士到多米（Dornie）下車
後，步行10分鐘。

開館時間／10:00～17:00

作為建築物而非城塞的新價值

位在三座湖交會的小島上，是一座悄然聳立的古城。
僅靠一座橋與陸地聯繫的愛蓮朵娜城堡，以讓人分不清
是現實還是虛幻的夢幻姿態迷倒眾人。

以詹姆斯‧龐德為主角的諜報動作片007系列第19部
電影《007：縱橫天下》當中，愛蓮朵娜城堡被改名為
「賽尼城」，作為英國情治單位軍情6處的蘇格蘭分部
登場。即使在大銀幕上，愛蓮朵娜城堡依然搶眼，充滿
存在感。

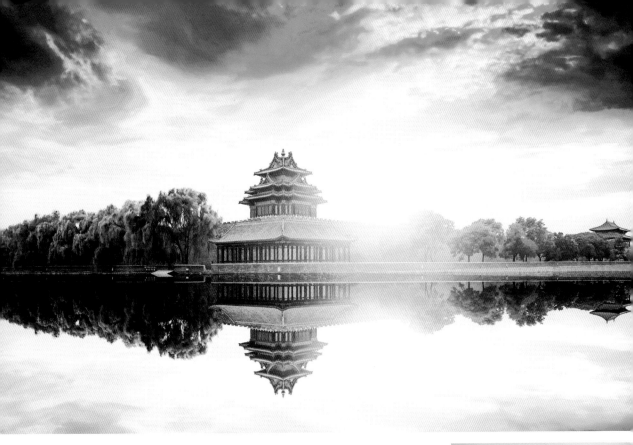

紫禁城

Forbidden City

清朝最後一位皇帝所居住的莊嚴華麗皇宮

中國／動工‧西元1406年

4 Jingshan Front St, Dongcheng, Beijing,

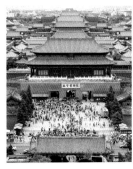
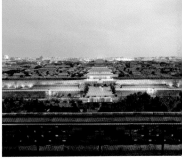

實際在紫禁城拍攝、名留電影史的美麗影像

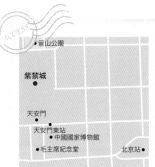

在北京市地鐵1號線「天安門西」、「天安門東」站下車後，步行約10分鐘。在天安門西站及天安門東站也有巴士可達（約5分鐘）。從這2站出發的所需時間幾乎相同。或是在北京市地鐵5號線東四站下車後，搭乘巴士13分鐘。若從北京國際機場搭乘計程車，則約30分鐘。

開館時間／4月～10月→8:30～17:00‧11月～3月→8:30～16:30

位於中國北京的紫禁城，是將皇帝比做北極星，在地上重現世界中心，為明、清兩朝的皇宮。1912年清朝滅亡，當時，最後的皇帝愛新覺羅溥儀只是個年僅6歲的少年。

溥儀後來成為滿洲國皇帝，在自傳《我的前半生》中講述他波瀾萬丈的一生。根據該書所拍攝的電影《末代皇帝》獲得中國政府的全面協助，得以在紫禁城進行拍攝工作。

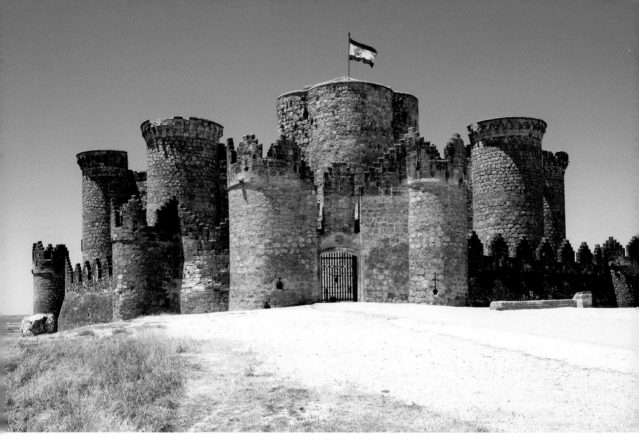

貝爾蒙特城堡

Belmonte Castle

其崇高雄壯的姿態深深影響歐洲中世紀騎士物語

西班牙／動工・西元15世紀後半
Calle Eugenia de Montijo, 16640 Belmonte, Cuenca,

從馬德里阿托查站搭乘往瓦倫西亞方向的R-6線到昆卡（Cuenca）站下車（約3小時），再從昆卡站搭乘計程車前往城堡（30分鐘）。馬德里到昆卡亦可搭乘長途巴士移動。

開館時間／10：00～14：00、16：00～19：00※週一為休館日

唐吉訶德所走過的拉曼查之丘

小說《唐吉訶德》主要描寫一個過度醉心於騎士文學的男人，幻想自己是傳說中騎士的冒險故事。從主角的名字「唐吉訶德（Don Quijote de la Mancha，意指來自拉曼查的騎士唐吉訶德大人）」可知，這個故事是以西班牙拉曼查地區為舞台。

貝爾蒙特城堡聳立在拉曼查地區的昆卡，是座擁有600年以上歷史的古堡，對作品世界帶來極大的影響。而在城堡周圍也能看到主角唐吉訶德與之大戰一場的大風車。

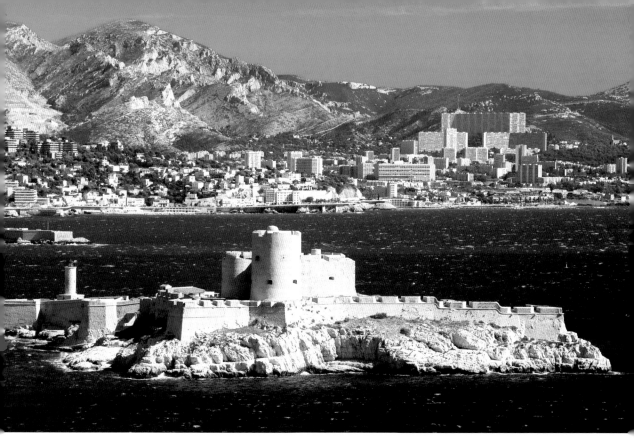

伊夫城堡

Diffusion Castle

將罪犯逼至絕望深淵的地中海監獄

法國／動工‧西元1524年

Embarcadere Frioul If, 1 Quai de la Fraternite, 13001 Marseille,

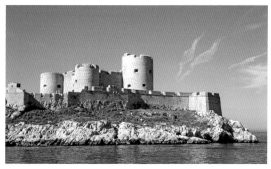

以現實世界為舞台的復仇小說

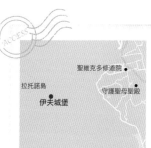

在馬賽地鐵1號線的Vieux-Port站下車後，走到附近的馬賽舊港「比利時人堤（Quai des Belges）」搭乘定期船，往西約3km前往海面上的伊夫島。天氣惡劣時，由於船無法靠岸，有時會停駛。

聖維克多修道院

拉托諾島

伊夫城堡

守護聖母聖殿

開館時間／9：30～18：00

伊夫城堡是為了守護馬賽港不受海賊與西班牙海軍侵襲而興建的要塞，隨著時代的變遷，其功能轉變成收容政治犯及宗教罪犯的監獄。

使這座城堡聲名大噪的是小說《基督山恩仇錄》，這是部描寫一個因欲加之罪被送到伊夫城堡的男子，向陷自己於不義者復仇的故事。該書主角雖然越獄成功，但這座四周環海的監獄肯定讓受刑人陷入絕望深淵。

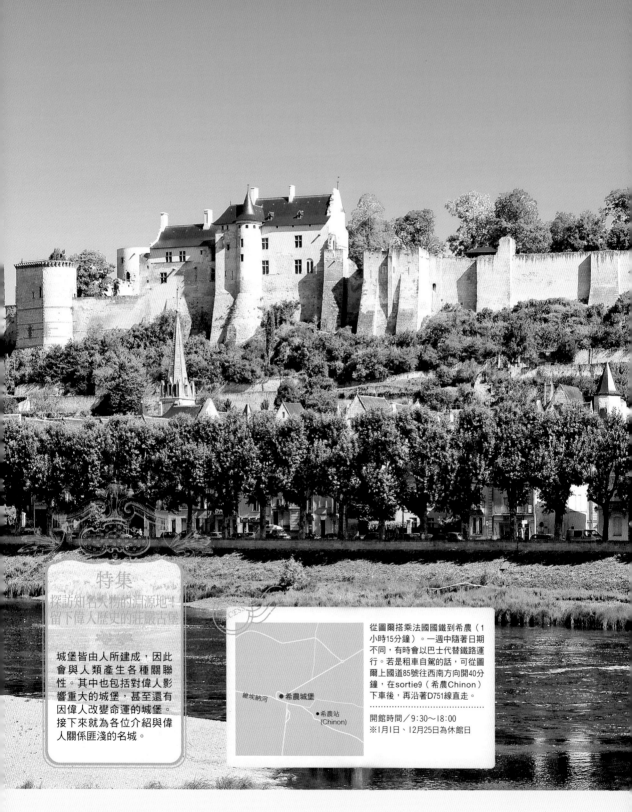

城堡皆由人所建成，因此
會與人類產生各種關聯
性。其中也包括對偉人影
響重大的城堡，甚至還有
因偉人改變命運的城堡。
接下來就為各位介紹與偉
人關係匪淺的名城。

從圖爾搭乘法國國鐵到希農（1
小時15分鐘）。一週中隨著日期
不同，有時會以巴士代替鐵路運
行。若是租車自駕的話，可從圖
爾上國道85號往西南方向開40分
鐘，在sortie9（希農Chinon）
下車後，再沿著D751線直走。

開館時間／9：30～18：00
※1月1日、12月25日為休館日

維埃納河　●希農城堡

●希農站
（Chinon）

希農城堡
Château de Chinon
聖女貞德邁向奇蹟的城堡

法國／動工・1067年
37500 Chinon,

決定百年戰爭走向的歷史分水嶺

　　希農城堡座落在維埃納河岸邊，是一個左、右、後方皆被高聳斷崖圍繞的天然要塞，自古以來一直遭到各方勢力爭奪。現在所留下的城堡是由日後繼位為英王的亨利2世所建造，15世紀時落入法國手中，成為皇太子查理的居城。然而，當時英法百年戰爭爆發，居於劣勢的法國打算固守最後的據點奧爾良持續抗戰。這時，突然現身在法國面前的就是聖女貞德。

　　貞德聲稱得到上帝啟示：「協助查理皇太子擊潰英軍」，後來在希農城堡晉見皇太子查理。她告訴皇太子自己乃是神的使者，奉命率軍前來搭救奧爾良。以此為契機，法國終於扭轉形勢，最後從英國手中收復失土。

城內除了保留聖女貞德晉見查理皇太子的大廳外，亦附設探尋貞德軌跡的美術館。

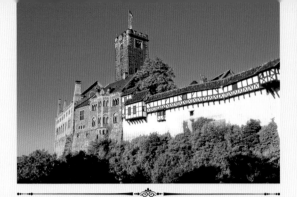

瓦爾特堡
Wartburg Castle
德國／Auf der Wartburg 1, 99817 Eisenach,

　　據說神學家馬丁·路德曾在這座城堡隱居，翻譯聖經。而相當尊敬他的歌德也經常來此拜訪，不但主持城堡的修補工程，還曾在寫給妻子的信中提到：「這裡美得筆墨難以形容。」

[交通方式] 從法蘭克福火車站搭車經由高速公路A5→A7→A4到艾森納赫（Eisenach）（1小時40分鐘），再從艾森納赫中心區搭乘巴士或計程車（約10分鐘），亦可步行前往（約40分鐘）。由於巴士的班次少，建議搭乘計程車。小費另計，車資為7.8歐元。[開館時間] 8：30～20：00

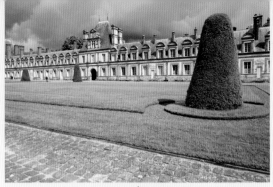

楓丹白露宮
Château de Fontainebleau
法國／77300 Fontainebleau,

　　這是座歷代法國國王極盡奢侈所建造的宮殿。法國革命後，該宮殿雖遭到荒廢，卻在1814年成為拿破崙逃亡生活的據點，進行大幅改建，終於恢復了現在莊嚴且華麗的面貌。

[交通方式] 從巴黎里昂（Paris Gare de Lyon）站搭乘往蒙塔吉（Montargis）、桑斯（Sens）或是蒙特羅（Montréal）方向的列車到楓丹白露（Fontainebleau Avon）站（約40分鐘），下車後於站前圓環搭乘市區巴士A線，約15分鐘後即抵達楓丹白露宮。[開館時間] 9：30～18：00

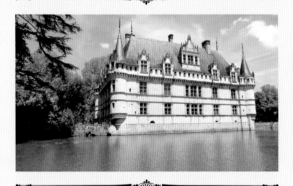

阿澤勒麗多城堡
Château d'Azay-le-Rideau
法國／Rue de Pineau, 37190 Azay-le-Rideau,

　　巴爾札克（Honoré de Balzac）是19世紀法國最具代表性小說家，他曾讚美這座古堡為「讓安德爾河蓬華生輝的鑽石」。該城堡雖興建於16世紀，卻是在巴爾札克活躍的19世紀重新受到評價；進入20世紀後由政府主導城堡修復作業。

[交通方式] 從圖爾（Tours）市經sortie11號、國道D751往希農（Chinon）方向。從普瓦捷（Poitiers）市則經國道N10號線到Sainte Maure，再上國道D760號線、D57號線直達阿澤勒麗多。或是搭乘法鐵（SNCF）到阿澤勒麗多站下車後，轉搭計程車約30分鐘即到達。[開館時間] 9：30～18：00

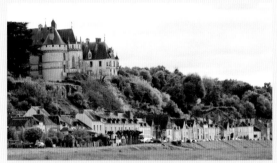

紹蒙城堡
Château de Chaumont
法國／41150 Chaumont-sur-Loire,

　　據說這座古堡源自西元10世紀時，布盧瓦伯爵為守護這個城市所建造的要塞。16世紀時，受到城主凱薩琳·德·麥地奇邀請居住在城內的占星術師當中，也包括諾斯特拉達姆士，他預言了瓦盧瓦王朝的終結。

[交通方式] 從巴黎奧斯特里茨（Gare d'Austerlitz）站搭乘近郊線（行經奧爾良往圖爾方向）到翁贊（Onzain）站（約3小時），下車後再搭乘計程車約5分鐘，或是步行20分鐘。若是從巴黎方面租車自駕，則走國道A10號線、A85號線到布盧瓦（Blois）或昂布瓦斯（Amboise）的sortie下車。[開館時間] 10：00～18：30

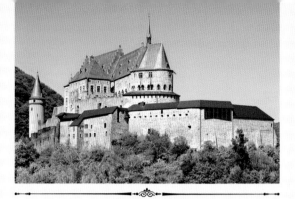

維安登城堡
Château de Vianden

盧森堡／Montee du Chateau, 9408 Vianden,

　　這座城堡是以《悲慘世界》等作品聞名的作家維克多・雨果的淵源地。他在逃亡期間來到維安登這個城市，深受荒廢的維安登城堡吸引，因而主動發起城堡重建運動。

[交通方式] 從盧森堡中央車站（Luxembourg Station）搭車到埃特爾布呂克（Ettelbruck）站下車（約45分鐘）後，在站前停車場的巴士站搭乘巴士到「Vianden Breck」停靠所下車。因巴士並無設立招牌及導覽，須特別留意。不妨以有人排隊的地點為基準前往。[開館時間] 10：00～18：00

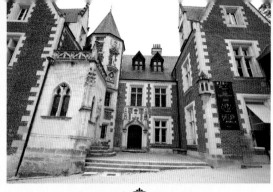

克勞斯・呂斯城堡
Château du Clos Lucé

法國／2 Rue du Clos Luce, 37400 Amboise,

　　瑪格麗特・德・那瓦爾是納瓦拉國王恩里克二世的王妃，同時也是法國文藝復興時期的文人，這座城堡曾是她的居城。她在此撰寫其代表作《七日談》，但隨著她的去世未能完成作品。

[交通方式] 從TGV聖皮耶爾德科爾（Saint-Pierre-de-Côle）搭乘計程車到城堡（約30分鐘）。若是從巴黎方面租車自駕的話，從巴黎～昂布瓦斯上國道A10號線，接著換走省道D952、D431號，渡過羅瓦爾河後走D61號到達城堡附近。[開館時間] 9：00～19：00

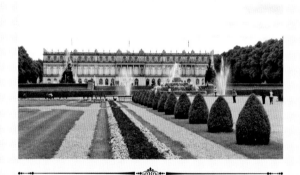

海倫基姆湖宮
NeuesSchlossHerrenchiemsee

德國／83209 Herrenchiemsee,

　　這座城堡是崇拜路易14的路德維希二世模仿凡爾賽宮所興建的居城。城堡的每個角落都能感受到路德維希二世對法國文化的強烈憧憬，但城堡的興建卻隨著他的去世而中斷，至今仍未完成。

[交通方式] 從慕尼黑搭德國鐵路特急列車到普林（Prien am Chiemsee）站下車（約1小時），再從普林車站步行到普林港（30分鐘），搭乘定期船前往湖倫島抵達城堡。夏季的週六、日、國定假日，開放從普林車站到普林港的觀光鐵道「基姆湖鐵道（ChiemseeBahn）」。[開館時間] 4月～10月下旬→9：00～18：00、10月下旬～3月→9：40～16：15

赫斯特城堡
Hearst Castle

美國／750 Hearst Castle Rd, San Simeon, CA 93452

由美國報業大王威廉·赫茲所興建的豪宅。內部除了有一般居住空間外，亦設有圖書室、電影室及美容室等，並裝飾有他收藏的美術品。現正作為歷史性建築物對外公開。

[交通方式] 從國道101號線行經加利福尼亞州道46號線、1號線，到就近的遊客中心。從舊金山出發所需車程約4小時，從聖塔克魯茲約3小時。在遊客中心停車後，再搭乘自此發車的觀光巴士上山路，前往位於山頂的赫斯特城堡（約10分鐘）。遊客中心設有飲食店、伴手禮商店等各項設施。[開館時間] 8：00～16：00

編輯部嚴選！流傳後世的日本名城2

下面將介紹極具個性的日本名城，從成為統一天下據點的知名天守到善用沿海地理位置的水城，應有盡有。

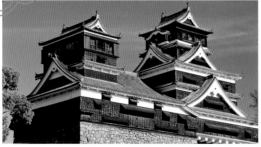

熊本城 Kumamoto Castle

由加藤清正將中世紀城郭改建為平山城。被指定為國家特別史跡，但由於2016年發生大地震，使得石垣崩塌，遭受嚴重的損害。

[交通方式] 在JR熊本站下車後，從熊本市電・熊本站前搭乘A系統各停往健軍町方向的巴士，到熊本城・市役所前下車（約15分鐘）後，步行到熊本城。或是搭乘熊本站發車的熊本城周遊巴士「しろめぐりん」到「熊本城・二之丸駐車場」下車。 [開館時間] 4～10月→8：30～17：30，11～3月→8：30～16：30※12月29～31日為休館日 [住址] 熊本縣熊本市中央区本丸1-1

犬山城 Inuyama Castle

建造於江戶時代的「現存天守12城」之一，被指定為國寶。築城者是織田信長的叔父織田信康，直至2004年皆屬於個人所有文化財。

[交通方式] 在名鐵犬山站下車後，從西口往前西側直走，遇本町交叉路口往右彎後往北方移動，步行20分鐘。或是從名鐵犬山遊園站步行10分鐘。雖然犬山遊園站離犬山城較近，但從犬山出發可邊走邊體會老街及寺町氣氛。 [開館時間] 9：00～17：00※12月29～31日為休館日 [住址] 愛知縣犬山市犬山北古券65-2

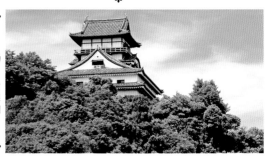

大阪城 Osaka Castle

豐臣秀吉所創建的居城，也是統一天下的據點。當時的建築物已在大坂夏之陣戰役時消失無蹤，後來在江戶時代重建，現被指定為有形文化財。

[交通方式] 從大阪市營地下鐵谷町線谷町4丁目站1-B出口、天滿橋站3號出口，大阪地下鐵中央線谷町4丁目站9號出口、森之宮站1號、3-B出口，長掘鶴見綠地線森之宮站，以及JR大阪環狀線大阪城公園站下車即到。 [開館時間] 9：00～17：00※12月28日～1月1日為休館日 [住址] 大阪府大阪市中央区大阪城1-1

上野城 Ueno Castle

由築城名手藤堂高虎一手打造，為伊勢國最具代表性的城堡。白色三層式城郭美得宛如休息中的鳳凰般，故又名「白鳳城」。

[交通方式] 從JR伊賀上野站乘車7分鐘，近鐵伊賀神戶站乘車25分鐘到伊賀鐵道上野市站後，步行8分鐘即抵達伊賀上野城。名古屋、大阪、京都也有開往上野市站的高速巴士。若從上野市站出發，則行經北側的國道25號線向北行駛。 [開館時間] 9：00～17：00※12月29～31日為休館日 [住址] 三重縣伊賀市上野丸之內106

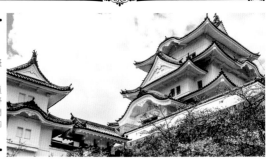

今治城 Imabari Castle

座落於面向瀨戶內海海岸的城堡。由於今治過去曾是海上交通樞紐，今治城便利用此一特性，將海水引進護城河，建造成可讓船隻直接進出的構造。

[交通方式] 從JR予讚線今治站下車後，轉搭往今治營業所方向的瀨戶內巴士到「今治城前」下車（約7分鐘）。或是從今治港步行10分鐘。開車的話，可走瀨戶內島波海道（西瀨戶自動車道）今治IC約15分鐘，或是走松山自動車道→今治小松自動車道・今治湯之浦IC約20分鐘。 [開館時間] 9：00～17：00※12月29～31日為休館日 [住址] 愛媛縣今治市通町3丁目1-3

第3章
彷彿闖入童話世界!?
童話國度中的幻想古堡

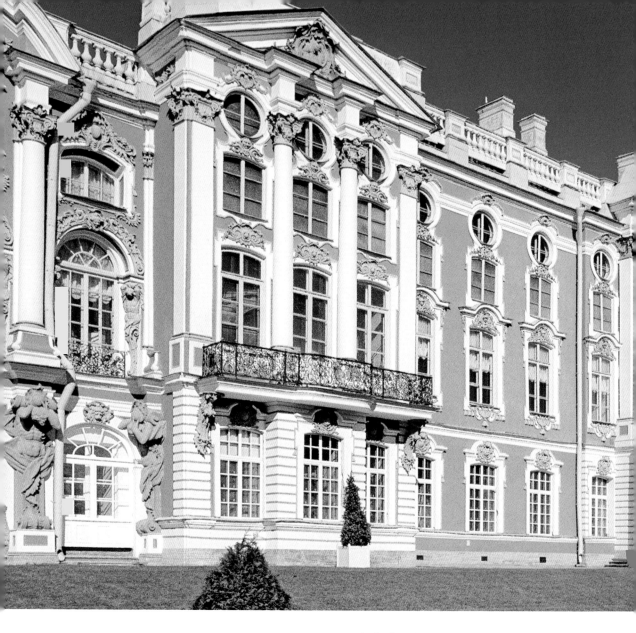

葉卡捷琳娜宮

Catherine Palace

為頌讚俄羅斯短暫夏天所興建的離宮

俄羅斯／動工・西元1717年
Garden St, 7, Pushkin, Saint Petersburg,

豪華絢爛得不像現實世界的奢侈空間

　　這座令人目眩神迷的輝煌宮殿，興建於聖彼得堡郊外的避暑地。其豪華絢爛的裝飾不在話下，光是為了歌頌俄羅斯短暫的夏天而興建此離宮就夠令人驚訝了。

　　這座以俄羅斯首位女皇葉卡捷琳娜一世名字為名的離宮，是葉卡捷琳娜一世為了避暑而興建。其後，經第4任安娜・伊凡諾芙娜女皇下令增建；到了第6任伊莉莎白・彼得羅芙娜女皇時代，以離宮建築「過時」為由進行大規模改建。改建的原因並非出自必要，純粹是品味

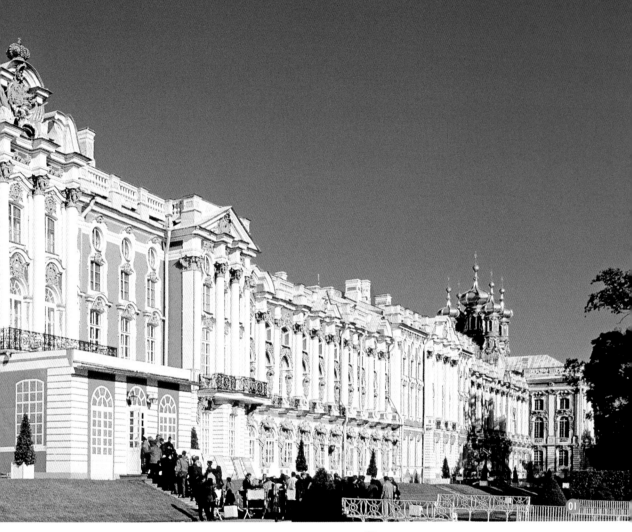

01_城堡外觀是由以涼爽藍色為基底的外牆，以及鮮明的純白色圓柱所構成。窗戶部份施以大膽而細膩的裝飾，增添華麗氣氛。

問題而興建如此奢華的「夏宮」，由此可見當時俄羅斯帝國的權力與繁華。而城內的豪華氣派也不遜於外觀，擁有各種精心設計的房間，諸如整面牆以琥珀作為裝飾的「琥珀宮」、被巨大的鏡子及令人眼花撩亂的金飾圍繞的「鏡宮」等，帶領訪客脫離現實，進入異世界。

沙皇村站 ●
(TsarskoyeSelo)

葉卡捷琳娜宮
●
● 葉卡捷琳娜花園

地鐵莫斯科卡亞（Moskovskaya）站搭乘蘇式小巴（共乘式計程車）前往葉卡捷琳娜宮。可在莫斯科卡亞站東邊的莫斯科大街上搭乘蘇式小巴。或是從沙皇村站步行30分鐘即可抵達。

開館時間／10:00～17:45

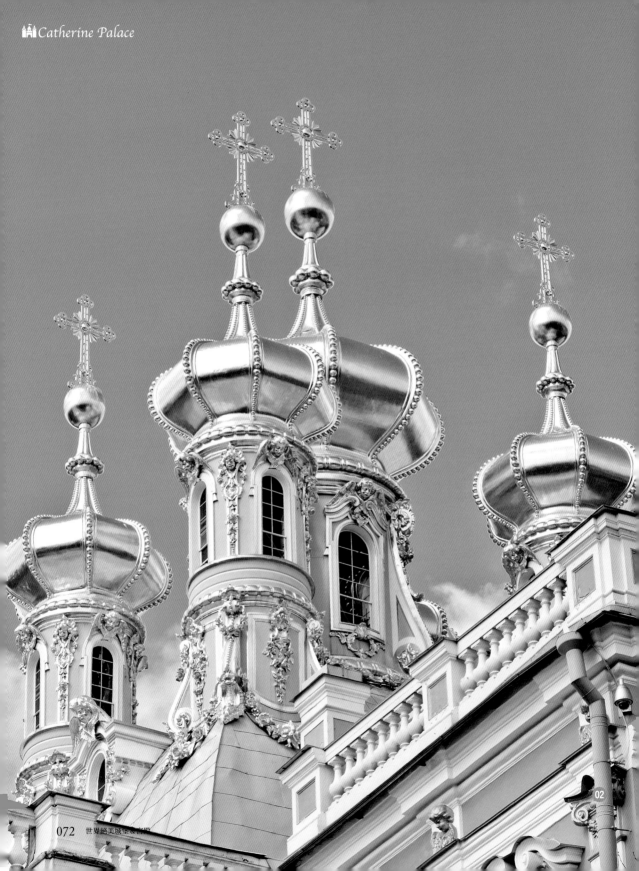

02

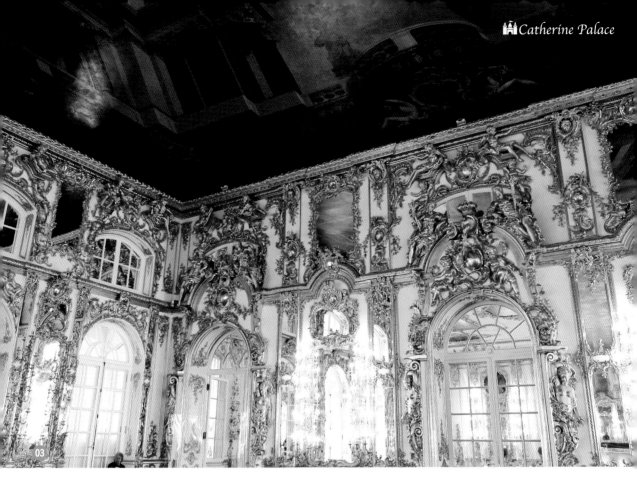

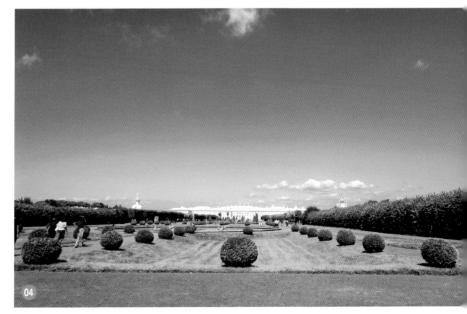

02_宮殿禮拜堂內並列著象徵俄羅斯帝國繁華的金塔,是由義大利建築師Francesco Bartolomeo Rastrelli所設計。03_為增加採光,窗戶採用加大設計。當日光從窗戶照射進來,室內頓時熠熠生輝,相當耀眼。另外令人懾服的巨大天花板畫也不容錯過。04_佔地相當寬廣的庭園打理得井然有序,將逼近的宮殿之美襯托得更壯麗。

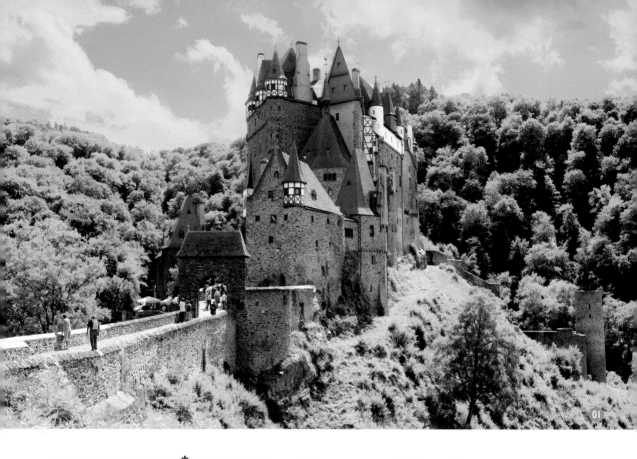

01

埃爾茨城堡

Burg Eltz

3個家族同居一堂、擁有100間房間的古堡

德國／動工・西元9世紀

Burg-Eltz-Strase 1, 56294 Munstermaifeld,

ACCESS

●埃爾茨城堡

莫塞爾克爾恩站●
(Moselkern)

摩塞爾河

從莫塞爾克爾恩站步行90分，或從哈岑波爾特（Hatzenport）站搭乘巴士30分鐘，再從停車場走5分鐘抵達城堡。從莫塞爾克爾恩車站出發的步行路線，到途中為止都是市區的平坦道路，後半開始就得上山，因此要做好萬全的準備。

...

開館時間／9：30～17：30

跨時代且姿態獨特的祕密

　　在歐元啟用前，埃爾茨城堡是曾出現在500德國馬克紙鈔上的代表性名城，與新天鵝堡、霍亨索倫城堡並稱「德國三大美城」。乍看之下，宛如各種方塊組合而成的外觀顯得有些不協調，但整體看來卻又形成奇妙的調和感，有種既有城堡所沒有的獨特性。

　　然而，埃爾茨城堡在落成之初並非我們現在所看到的模樣。由於這座城堡是屬於呂本納赫家族、羅森多夫家族及肯佩尼希家族三個家系的共有財產，每當各家族成員增加時便進行增建，因土地狹窄而向上發展的結果，成為現在的姿態。幸運的是，這座城堡自落成以來從未被捲入戰火中，其獨特的姿態才能夠保留至今。

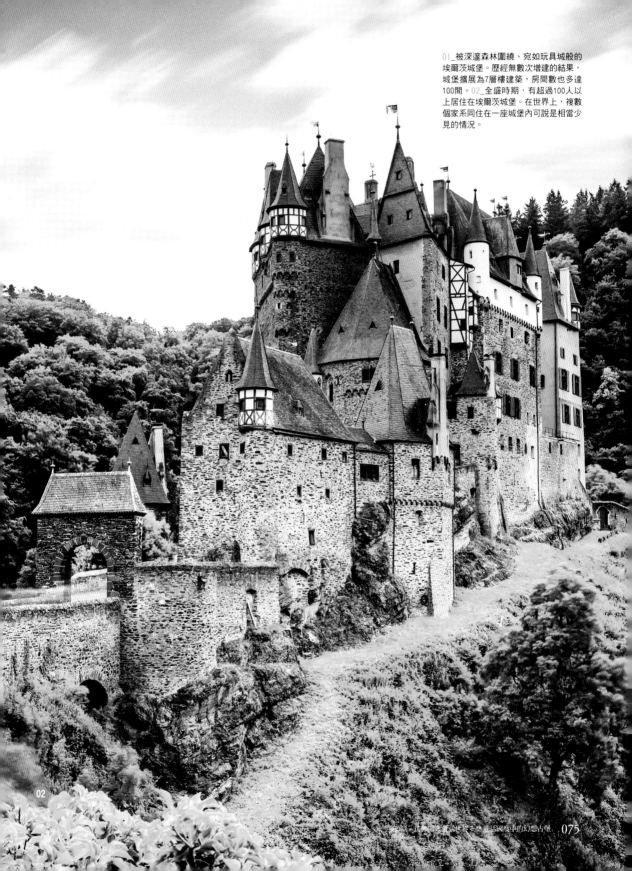

01_被深邃森林圍繞、宛如玩具城般的埃爾茨城堡。歷經無數次增建的結果，城堡擴展為7層樓建築，房間數也多達100間。02_全盛時期，有超過100人以上居住在埃爾茨城堡。在世界上，複數個家系同住在一座城堡內可說是相當少見的情況。

02

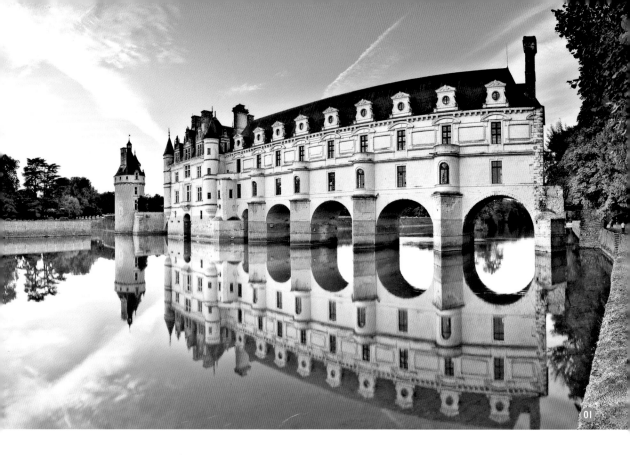

01

舍農索城堡

Château de Chenonceau

為了優雅生活所興建的雄壯華麗的宮廷

法國／動工・西元1430年
37150 Chenonceaux,

從TGV線的聖皮耶爾德科爾（Saint-Pierre-de-Côle）站或是TER線的杜爾-舍農索（Tours-Chenonceaux）搭乘計程車前往，約30分鐘。若從巴黎方面自駕前往的話，可走國道A10號線，再從昂布瓦斯走D31號線，順路南下。約30分鐘後即可抵達城堡。

● 希索站
(Chisseaux)

謝爾河

● 舍農索城堡

...
開館時間／9:00～19:00

深受歷代女城主喜愛的河上舞會會場

舍農索城堡涵蓋在世界遺產「敘利到沙洛訥間的羅亞爾河流域」內，原是15世紀的城塞所留下的獨立塔；16世紀時，該城堡被改建成文藝復興建築，興建於橫跨謝爾河的拱橋上，由3棟建築物構成。由於歷代城主都是女性，因此被稱作「女人城堡」，城內的複數座庭園均分別冠上歷代城主的名字。舍農索城堡原是以居住及迎賓為目的所建，而非軍事據點，因此整體瀰漫著一股遠離塵囂的優雅氣氛。

舍農索城堡的最大特徵，就是第二任城主「永遠的美女」黛安・德・波迪耶（Diane de Poitiers）所興建的拱橋。她在拱橋上興建長廊，在此辦過無數場舞會。舞台的正下方有河川流過，相當浪漫。想必可看到如夢似幻的景象吧。

01_宛如鏡面的謝爾河上倒映出絕美的舍農索城堡，無怪乎「永遠的美女」黛安‧德‧波迪耶會為之傾心。02_馬爾克家族的堡壘原本興建在此，後來興建舍農索城堡時被夷為平地，只留下主塔。03_城堡的兩側建有兩座法式庭園，分別以凱薩琳‧德‧麥地奇（Catherine de' Medici）及黛安‧德‧波迪耶兩位女城主之名來命名。

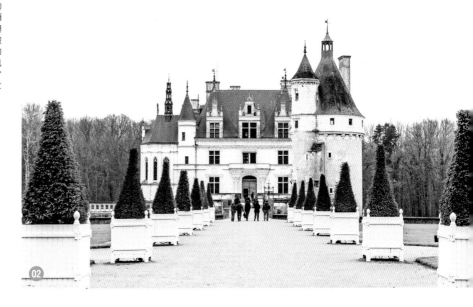

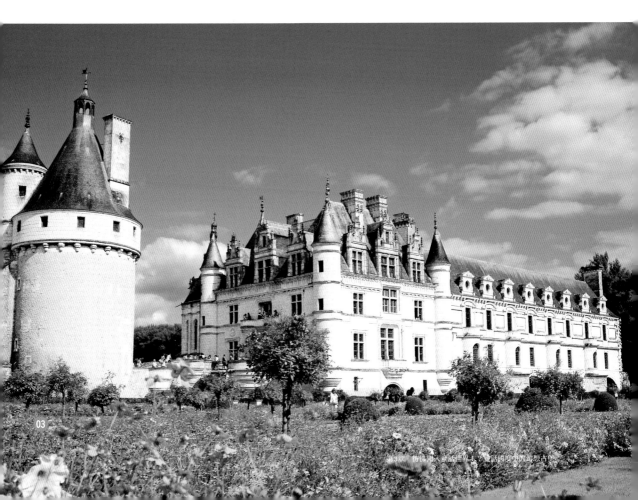

尚蒂伊城堡

Château de Chantilly

珍貴收藏品數量僅次於羅浮宮

法國／動工·西元1560年
60500 Chantilly,

文藝復興時代最具代表性的建築物

在尚蒂伊城堡能夠體驗彷彿闖入歐洲中世紀般的氣氛，是相當熱門的蜜月旅行景點。交通相當便利，從巴黎夏爾·戴高樂機場搭車約20分鐘即可抵達，每年約有45萬名觀光客來此參觀。

城內最值得一看的景點，就是古典繪畫收藏量僅次於羅浮宮的孔德博物館。可在此盡情欣賞拉斐爾、歐仁·德拉克羅瓦等藝術巨匠的珍貴作品。這些作品都是尚蒂伊城堡最後的城主奧馬公爵的收藏，至今館內展示作品仍然遵照他的遺言「收藏品絕不外借」、「不改變作品展示方式」，維持當時的展示方式。

另外，尚蒂伊城堡也以法國料理最具代表性甜點「香緹鮮奶油（Chantilly cream）」的發祥地聞名，在城內附設的餐廳可品嘗重現當時作法的香緹鮮奶油。

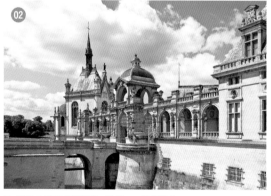

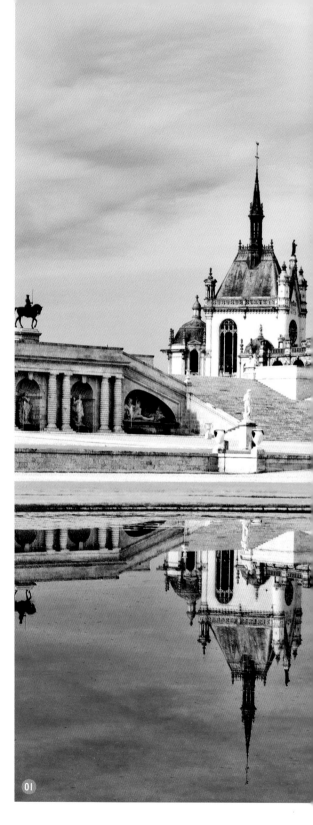

01_建地內設有各種橫跨17世紀～19世紀的庭園。02_該城堡為文藝復興建築，於19世紀完工，屬於較新的建築。

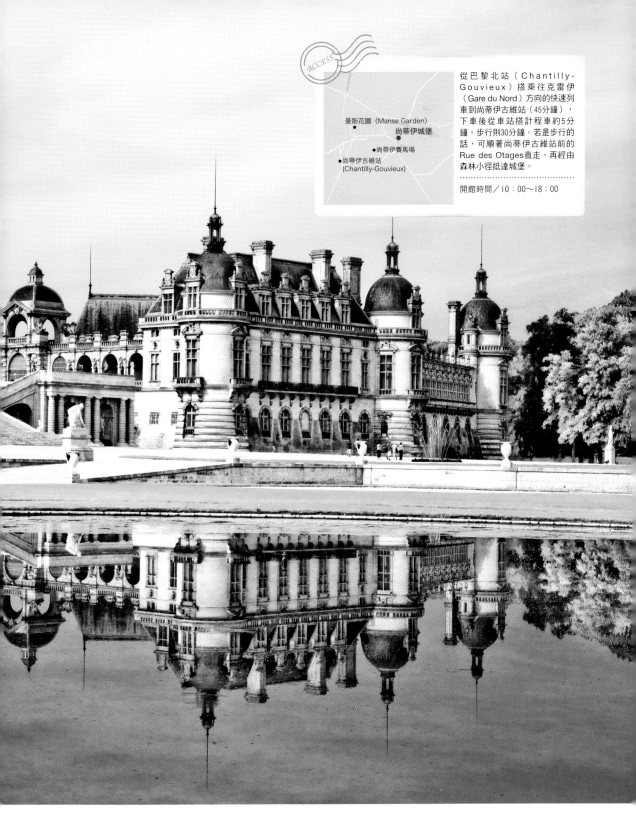

ACCESS

曼斯花園（Manse Garden）
尚蒂伊城堡

●尚蒂伊賽馬場

●尚蒂伊古維站
(Chantilly-Gouvieux)

從巴黎北站（Chantilly-
Gouvieux）搭乘往克雷伊
（Gare du Nord）方向的快速列
車到尚蒂伊古維站（45分鐘），
下車後從車站搭計程車約5分
鐘，步行則30分鐘。若是步行的
話，可順著尚蒂伊古維站前的
Rue des Otages直走，再經由
森林小徑抵達城堡。

開館時間／10：00～18：00

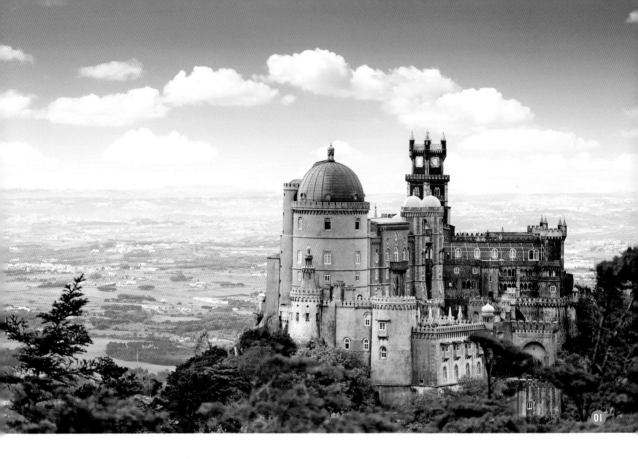

01

佩納宮

Pena Palace

跳脫常識、自由奇特的原修道院建築

葡萄牙／動工・西元1836年
Estrada da Pena, 2710-609 Sintra,

辛特拉站
(Sintra)

● 辛特拉站

● 佩納宮

梅爾賽斯站 ●
(Mercēs)

從里斯本羅西烏車站搭乘急行列車到辛特拉站（40分鐘）。下車後在辛特拉站前搭乘周遊巴士434，約10分鐘後就能抵達佩納宮。車資約5歐元，除了佩納宮外，亦可前往摩爾人城跡、摩爾人城堡等知名觀光景點。

..

開館時間／10:00～18:00

飽受批判是有個性的宿命？

辛特拉是前往歐亞大陸最西端羅卡角的觀光據點，英國詩人拜倫曾讚其為「伊甸園」，而這個風光明媚的城市中最引人注目的景點，就是改建自原修道院的佩納宮。

讓人誤以為是伊斯蘭建築的半圓屋頂旁，卻是歐式塔形建築。這些建築物如同小孩隨心所欲地上色般，呈現五顏六色，與一般人對城堡宮殿的印象大相逕庭。再仔細一看，就會發現這座城堡實為各式建築的集合體，包括文藝復興建築、哥德式建築、曼努埃爾式建築、伊斯蘭建築、摩爾式建築等，據說也被人批評為「各式建築的大雜燴」。然而，像這樣自由自在、跳脫常識框架的城堡應該找不到第二座了吧。且不可否認的是，個性獨具的佩納宮的確吸引眾多遊客。

01_彷彿從高處俯瞰整個城市般的佩納宮，列入「辛特拉文化景觀」的一部分被登錄為世界遺產。02_視欣賞角度而定，佩納宮看起來就像一座老舊的主題樂園，現仍作為迎接賓客的國務活動場所使用。03_顛覆常識的奇特設計，讓人感受到葡萄牙配國王費爾南多二世想復興已成廢墟的修道院之氣概。

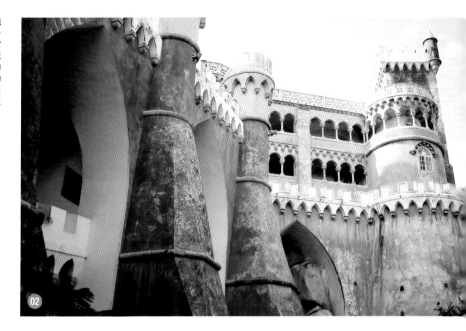

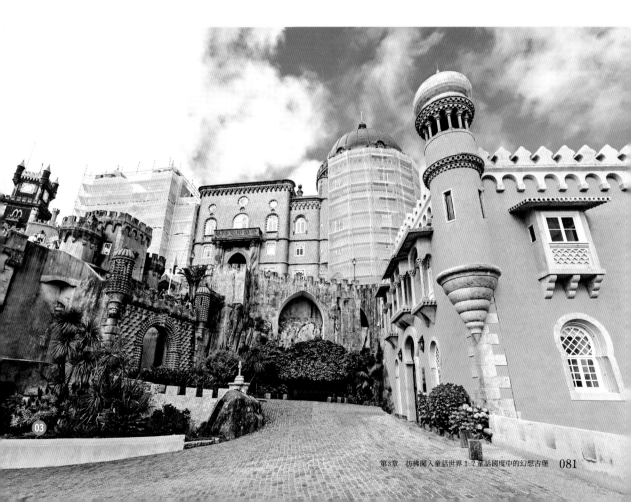

利茲堡

Leeds Castle

可看到黑天鵝現身迎接的「王后的城堡」

英國／動工・西元1119年
Maidstone, Kent ME17 1PL,

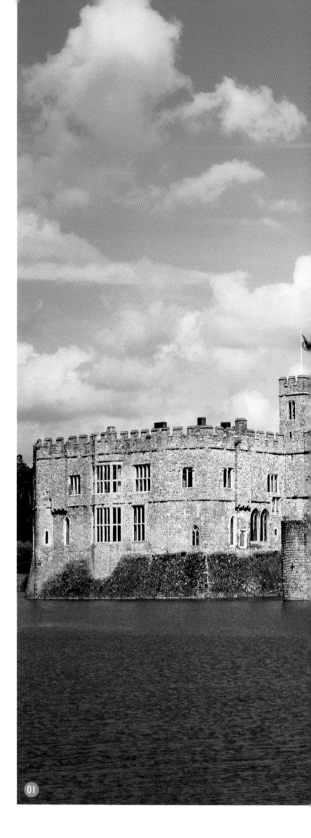

最適合當天來回的倫敦郊外觀光勝地

從倫敦搭鐵路約1小時即可到達的利茲堡，是最適合當天來回的熱門觀光景點。這座城原是由諾曼人所興建，其後成為英國皇室與貴族的住處；到了中世紀，成了6名英格蘭王妃的居城。因此，利茲堡又名「王后的城堡」。

利茲堡周圍擁有廣大的自然景觀，很難想像這裡位於倫敦郊外，到了春夏之際會開滿黃澄澄的油菜花與鮮紅的罌粟花。城堡四周環繞著湖泊，隨著季節變換，可看見鴨、天鵝等水鳥在此休息的情景。既然來到利茲堡，就一定得瞧瞧以紅喙及一身黑羽為特徵的黑天鵝風采。這群不怕人、任遊客盡情拍照的黑天鵝，原是來自18世紀的奧地利與紐西蘭，如今已成了利茲堡的象徵。

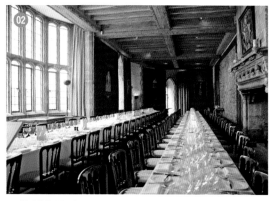

01_搭乘傳統小船（punt）在城堡周圍遊覽湖泊的行程也相當熱門。02_幾十張椅子一字排開。相當高格調的餐廳。

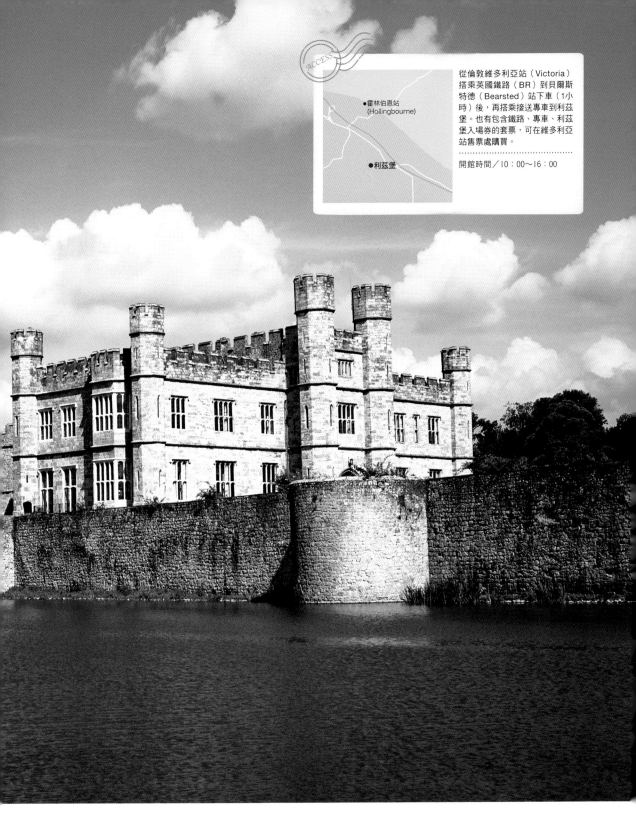

ACCESS

●霍林伯恩站
(Hollingbourne)

●利茲堡

從倫敦維多利亞站（Victoria）
搭乘英國鐵路（BR）到貝爾斯
特德（Bearsted）站下車（1小
時）後，再搭乘接送專車到利茲
堡。也有包含鐵路、專車、利茲
堡入場券的套票，可在維多利亞
站售票處購買。
..
開館時間／10：00～16：00

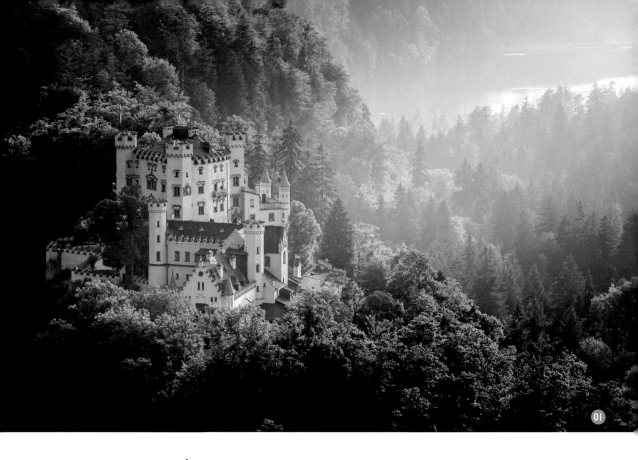

01

高天鵝堡

Schloss Hohenschwangau
被一個男人拯救命運的林中朽城
德國／起源・西元12世紀
Alpseestrase 30, 87645 Schwangau,

ACCESS

● 菲森站
(Füssen)

天鵝湖

高天鵝堡 ●

阿爾普湖

從慕尼黑搭乘鐵路到菲森站約2小時，下車後再轉搭往施萬高（Schwangua）方向的78號公車到「霍恩施萬高（Hohenschwangau）」下車。從巴士站步行到城堡約50分鐘左右。視天候而定，亦可搭乘巴士或馬車。
⋯⋯⋯⋯⋯⋯⋯⋯⋯⋯⋯
開館時間／8：00～17：30

造就國王為騎士道狂熱的英雄壁畫

瀰漫著摩登氣氛的高天鵝堡興建於標高865公尺的高台上。這座落成於12世紀的城堡，在19世紀以前化為廢墟，被人們所遺忘。1832年，這座飽受風吹雨淋、日漸腐朽的荒城終於迎接命運的轉換期。當時，巴伐利亞王國的馬克西米連王儲被這塊土地的風景與自然環境打動，買下這座荒城重新整修。

城堡於4年後完工，由於這塊土地是華格納歌劇《羅恩格林》中的知名的天鵝傳說淵源地，因而取名為「Schloss Hohen（高的）schwan（天鵝）gau（土地）」。也因此，城內有不少幅以歐洲中世紀騎士為主題的壁畫。日後興建新天鵝堡的路德維希二世在這座城堡渡過童年，而這些騎士壁畫也可說是促使他醉心於騎士道的主要原因。

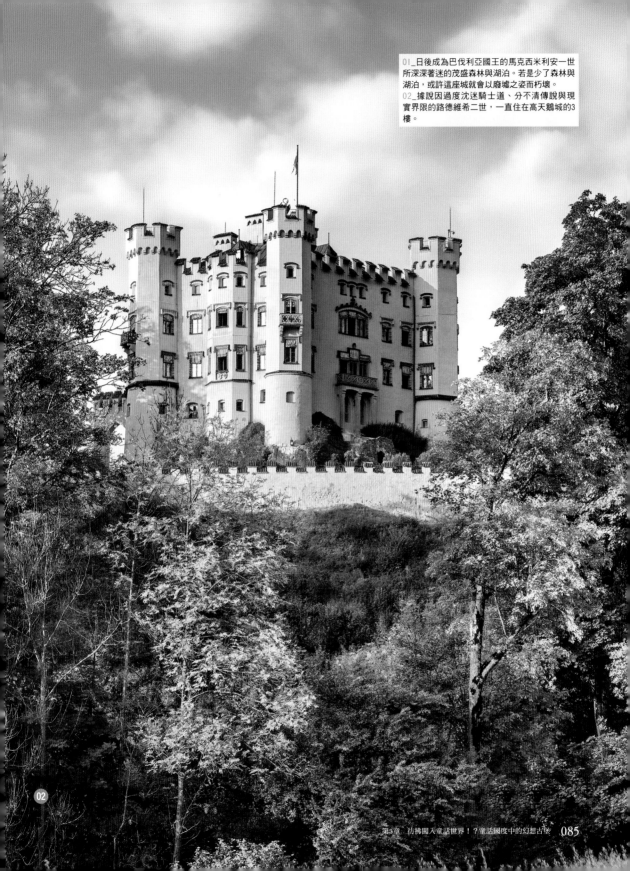

01_日後成為巴伐利亞國王的馬克西米利安一世所深深著迷的茂盛森林與湖泊。若是少了森林與湖泊，或許這座城就會以廢墟之姿而朽壞。

02_據說因過度沈迷騎士道、分不清傳說與現實界限的路德維希二世，一直住在高天鵝城的3樓。

莫里茨城堡

Moritzburg Castle
連夜舉行奢華派對的狩獵行宮

德國／動工・西元1542年
Schlosallee, 01468 Moritzburg,

絕對權力者所喜愛的藝術品收藏

　　莫里茨城堡的歷史始於薩克森選侯國莫利茲伯爵興建狩獵行宮。落成當初原是文藝復興式建築，後來當時的掌權者薩克森強王奧古斯都親自畫設計圖，將狩獵行宮改建為巴洛克式建築。原本分散的塔與主房合為一體，並在城堡周圍建造一座巨大的人工湖，完成了這座絢爛豪華的城堡。改頭換面的狩獵行宮擁有大小計7間大廳，來賓用客房則多達200間。城內也常舉辦無限奢華的派對，被招待的賓客在周圍的森林獵鹿或獵鴨，到了夜晚則享用獵物做成的料理與紅酒等。

　　城內的裝飾當然也豪華得令人瞠目結舌，還有諸多可窺見當時奢侈生活的珍貴藝術品，像是飾有多達65個鹿角──包括世界最大的紅鹿角在內──的餐廳、展示有「白金」之稱的瓷器收藏品大廳等。現在，城堡內部作為博物館對外開放。

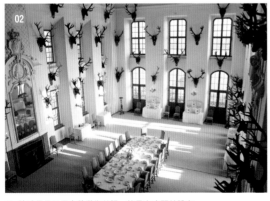

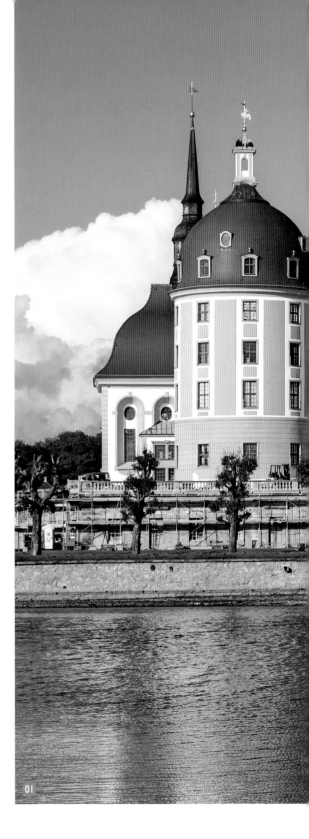

01_該城堡是以馬車移動為前提，故只有玄關前設有階梯。02_飾有多達65個鹿角的餐廳。餐桌上陳列著邁森瓷器。

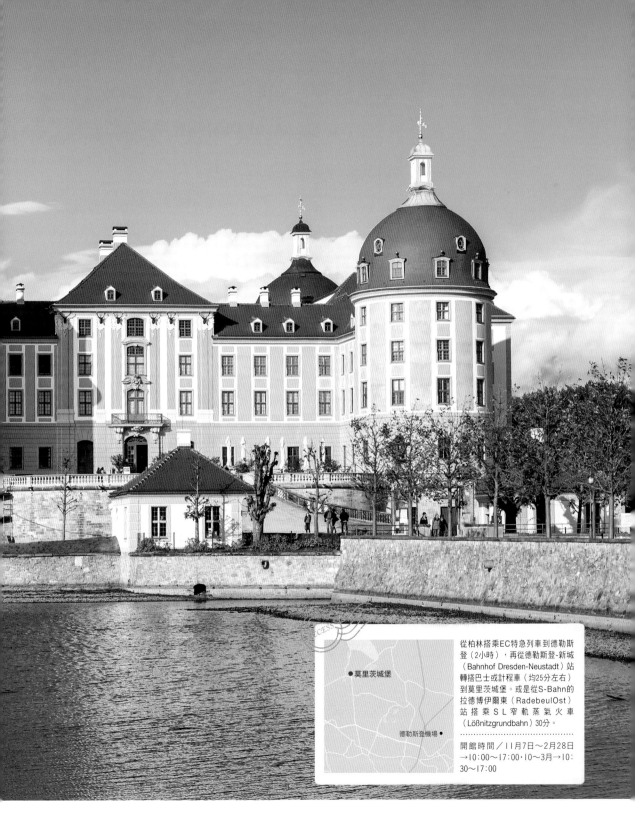

●莫里茨城堡

德勒斯登機場●

從柏林搭乘EC特急列車到德勒斯
登（2小時），再從德勒斯登-新城
（Bahnhof Dresden-Neustadt）站
轉搭巴士或計程車（均25分左右）
到莫里茨城堡。或是從S-Bahn的
拉德博伊爾東（RadebeulOst）
站 搭 乘 S L 窄 軌 蒸 氣 火 車
（Lößnitzgrundbahn）30分。

..

開館時間／11月7日～2月28日
→10：00～17：00・10～3月→10：
30～17：00

01

利希滕
施泰因城堡
Lichtenstein Castle
重現於斷崖絕壁中的騎士文學之城

德國／動工・西元1840年
72805 Lichtenstein,

●利希滕施泰因城堡

恩斯廷根站●
(Engstingen)

從斯圖加特（Stuttgart）搭乘往蒂賓根（Tübingen）方向的列車到羅伊特林根中央車站（Reutlingen）下車。然後在出車站左方約30m處的巴士總站搭乘往恩斯廷根方向的巴士，在「Traifelberg」站下車（約30分鐘）。
..
開館時間／9:00～17：30

鞏固故事世界觀的武器收藏品

利希滕施泰因城堡是由興建在垂直陡峭岩山上的哥德復興式建築城堡與圓塔所構成。這座美麗城堡的姿態像是牢牢站在不穩定的立足點似，奇妙得讓人懷疑自己的眼睛，卻又相當雄壯。

根據紀錄，約西元1000年時這裡已有城堡出現，歷經多次戰爭，受到不斷破壞與重建；現存的城郭則是在1840年代後所建。這是因為烏拉赫公爵威廉繼承這座形同廢墟的城堡後，想重現德國作家威廉・豪夫作品《利希滕施泰因》中的中世紀城堡，因而實施大規模改建工程。落成後的城堡彷彿騎士文學中出現的城堡般，相當壯麗，一看就讓人陷入置身在幻想世界般的錯覺。城內亦有展示古代武器收藏品，更添騎士文學氣氛。

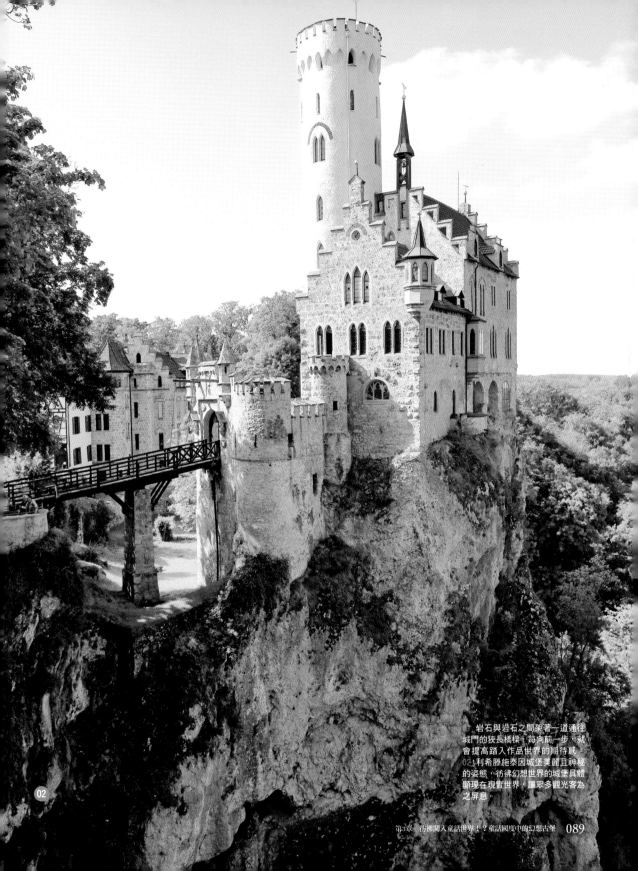

_岩石與岩石之間架著一道通往城門的狹長橋樑，每向前一步，就會提高踏入作品世界的期待感。
02_利希滕施泰因城堡美麗且神秘的姿態，彷彿幻想世界的城堡具體顯現在現實世界，讓眾多觀光客為之屏息。

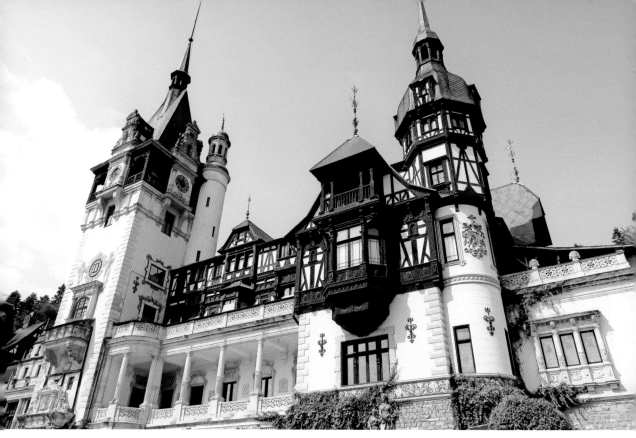

佩雷斯城堡

Pereshu Castle

羅馬尼亞初代國王遺留後世的夏宮

羅馬尼亞／動工・西元1875年
Aleea Pele?ului 2, Sinaia 106100,

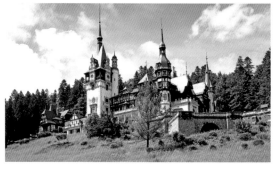

ACCESS

●佩雷斯城堡

●錫納亞車站
(Sinaia)

從布加勒斯特搭乘鐵路約1小時
30分～3小時，或是從布拉索夫
搭乘鐵路1小時～1小時半，搭到
最近市區錫納亞。再從錫納亞市
區搭乘巴士前往錫納亞修道院。
佩雷斯城堡就位於錫納亞修道院
旁邊。
..
開館時間／9：15～17：00

洗練的設計與大自然完美調和

錫納亞位於羅馬尼亞中南部南喀爾巴阡山的城市，夏季有許多登山客，冬季則有許多滑雪客前來，自古以來作為休憩景點相當繁榮。羅馬尼亞初代國王卡羅爾一世在此興建夏宮，請來捷克的建築師Karel Liman一手打造，完成了與周圍自然環境完全調和的美麗城堡，然而卡羅爾一世卻在幾個月後去世。

在王妃伊莉莎白監督下完成的內部裝潢也相當漂亮，諸如繪畫及雕刻等美術品至今仍妥善保存。

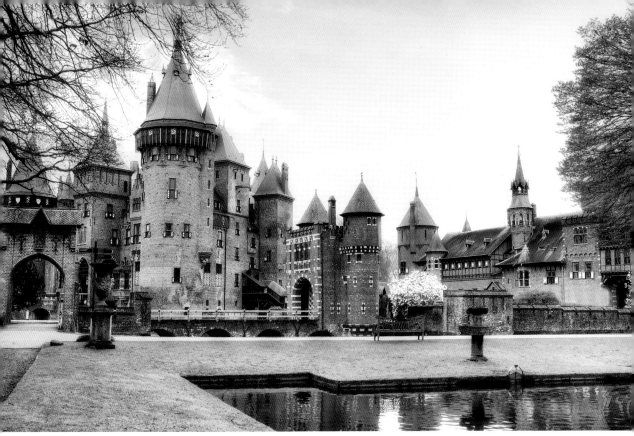

德哈爾古堡
CastelulPeleş

因羅斯柴爾德家族資產而復甦的林中居城

荷蘭／起源·西元14世紀
Kasteellaan 1, 3455 RR

從烏得勒支中央車站（Utrecht Central Station）搭乘前往海牙方向、各站皆停的列車，在第二站Vleuten車站下車後，向左走樓梯到127號乘車場搭乘巴士，搭到Kasteel或Brink停車場站下車。若是在Vleuten站前搭乘計程車的話，建議最好事先預約。

······

開館時間／9:00～17:00

馬爾森站
(Maarssen)

●德哈爾古堡

●Vleuten 站

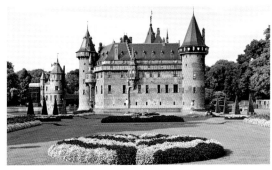

到處都是如詩如畫的景色

穿過寧靜的農道與森林，就能看到前方突然出現一座磚瓦城堡。紅褐色的城牆與圓錐形尖塔的組合極具歐洲城堡特色，彷彿在欣賞一幅畫。

德哈爾古堡自17世紀末遭到法軍破壞之後，長期以來一直維持廢墟狀態；到了19世紀，城主Etienne van Zuylen van Nijevelt van de Haar男爵娶了全球知名的大財團羅斯柴爾德家族千金為妻，得到了豐富的資金後，便將城堡改建為現在的模樣。

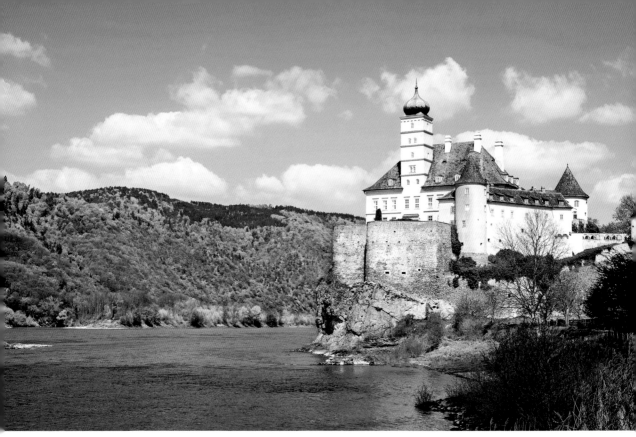

仙布耶城堡

SchlossSchönbühel

見證千年之久歷史的「多瑙河女王」

奧地利／動工・西元9世紀

Schloss Schoenbuehel Melk District,

觀光客絡繹不絕、當地重要的象徵

瓦豪河谷位於多瑙河下流地域，左右兩岸擁有許多古堡與修道院等觀光景點，故該地區以「瓦豪文化景觀」之名登錄為世界遺產。

仙布耶城堡位於多瑙河岸，9世紀時原是作為城塞之用，其後用途隨著時代推移變成了貴族宅邸及修道院等，一直默默見證該地域的歷史。該城堡規模雖小，卻姿態凜冽，因此被稱為「多瑙河女王」，不但成了觀光名勝，也是當地的驕傲。

從梅爾克乘船場搭乘多瑙河瓦豪河谷遊船。數分鐘後行進方向就會往右方駛向仙布耶城堡。梅爾克乘船場可分成國內船班與國際船班，若搭到國際船班的話，就會直接駛向奧地利境外，須多加留意。

·····························
開館時間／※沒有設定開館時間

仙布耶城堡 ●

多瑙河

●梅爾克修道院

●梅爾克站
(Melk Bahnhof)

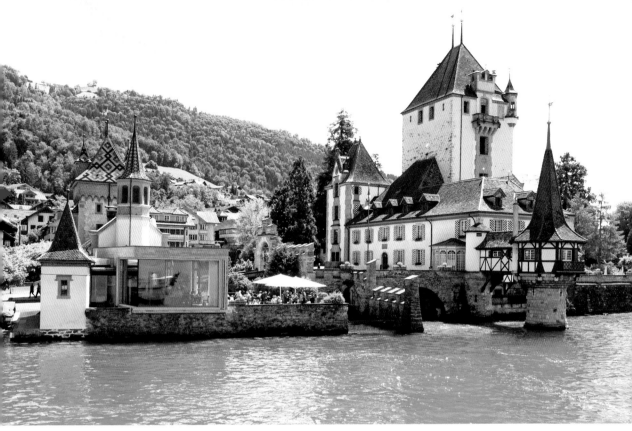

奧伯霍芬城堡

SchlossOberhofen

可眺望阿爾卑斯山的閑靜湖畔觀光勝地

瑞士／動工·西元13世紀
3653 Oberhofen am Thunersee,

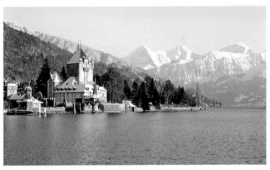

瑞士名門曾居住過的優雅宅邸

　　圖恩湖在阿爾卑斯山脈的環繞下湖光瀲灩。到了週末，可看到當地人駕駛遊艇，在湖上渡過優雅時光。

　　興建在倚靠湖畔的奧伯霍芬城堡原是瑞士名門哈布斯堡家族的領城，現已成為歷史博物館，對外開放。室內的藝術品自不用說，精心打理的庭園也相當美麗，可在此體驗優雅的貴族生活。

●圖恩站
(Bahnhof Thun)

●沙道公園（Schadau Park）

奧伯霍芬城堡

圖恩湖

在圖恩河站前的21號巴士站（往因特拉肯方向）搭乘巴士（約13分鐘），或是從圖恩河站或因特拉肯西（Interlaken-West）站搭乘定期船到上霍芬站。定期船自上午8點～12點，每時40分開船；14點後，約每隔1小時開船。

..............................

開館時間／11：00～17：00

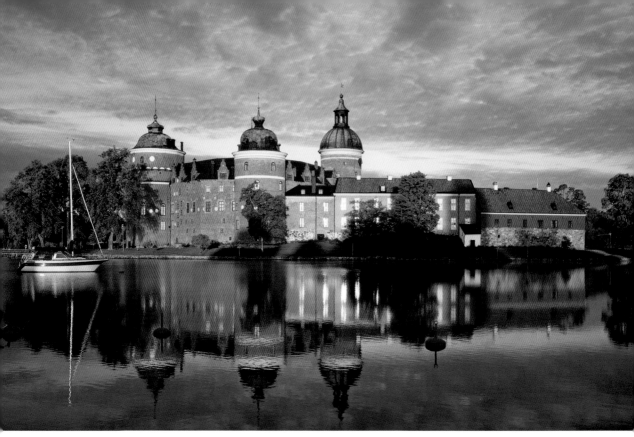

格利普霍姆堡

GripsholmsSlott

防衛機能與美觀兼備的國王宮殿

瑞典／起源・西元1380年時
647 31 Mariefred,

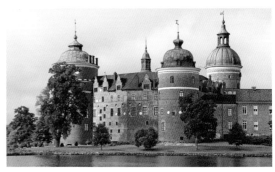

充滿國王的設計與講究的奢侈空間

從斯德哥爾摩中央車站搭乘列車到Laggesta站（約35分鐘），下車後改搭計程車到城堡（約10分鐘）。若持有可搭乘斯德哥爾摩周邊公共交通、觀光設施免費巴士的「斯德哥爾摩卡（Stockholm Card）」，就能免費入城。

Mariefred Museijärnväg 站
格利普霍姆堡
Marielund 站

開館時間／12：00～15：00※僅在週六、日開館，週一～五為休館日

位於瑞典東南部瑪麗費萊德的格利普霍姆堡，是一座興建於1380年時的要塞，後來遭到瑞典國王古斯塔夫一世沒收，重新改建。古斯塔夫一世為了提昇城堡的城塞機能，於是在四方建塔，周圍以城牆圍起來。此外，具備歐陸式華麗風格也是一大重點，在內部裝潢上也不遺餘力。

當時的藝術品仍保持原狀，作為珍貴收藏品對外公開展示。

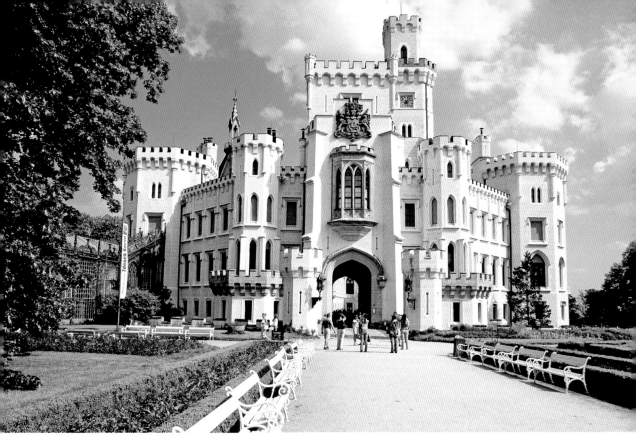

赫盧博卡城堡

Hluboká Castle

陽光下城牆白得發亮的哥德復興式洋館

捷克／起源・西元13世紀
373 41 Hluboka nad Vltavou,

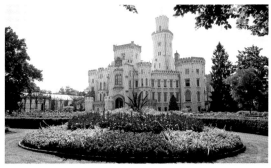

捷克最美的白堊岩宮殿

捷克擁有許多壯麗的城堡，擁有白色基調城牆且白得發亮的赫盧博卡城堡被公認為最美的城堡。

這座城堡的起源可追溯自13世紀，由波希米亞國王普熱米斯爾・奧托卡二世所興建，連同王位代代相傳；到了17世紀，這座城傳到貴族施瓦岑貝格家族手上，並在19世紀時以英國溫莎城堡為原型進行改建，終於完成了現存的白堊岩宮殿。城內僅開放導覽團參觀。

從布拉格站（Prague Main Railway Station）搭乘列車到捷克布傑約維采（Česke Budějovice）站，下車後再搭市營巴士到赫盧博卡城堡（約20分鐘）。建議最好到布拉格站的售票處事先購齊鐵路、巴士等票券。

..................................

開館時間／10:00～16:00

Hluboká nad Vltavou-Zámostí 站

赫盧博卡城堡城
Municky Rybnik

●Ohrada 動物園

伏爾塔瓦河畔赫盧博卡站
(Hluboká nad Vltavou)

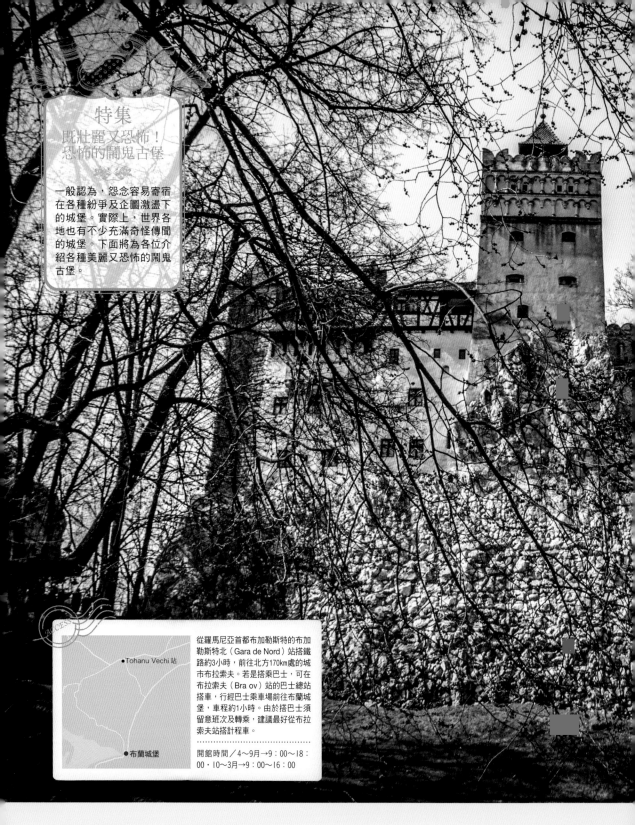

一般認為，怨念容易寄宿在各種紛爭及企圖激盪下的城堡。實際上，世界各地也有不少充滿奇怪傳聞的城堡。下面將為各位介紹各種美麗又恐怖的鬧鬼古堡。

從羅馬尼亞首都布加勒斯特的布加勒斯特北（Gara de Nord）站搭鐵路約3小時，前往北方170km處的城市布拉索夫。若是搭乘巴士，可在布拉索夫（Bra ov）站的巴士總站搭車，行經巴士乘車場前往布蘭城堡，車程約1小時。由於搭巴士須留意班次及轉乘，建議最好從布拉索夫站搭計程車。

．．．．．．．．．．．．．．．．．．．．．．．．．．

開館時間／4～9月→9：00～18：00．10～3月→9：00～16：00

● Tohanu Vechi 站

● 布蘭城堡

布蘭城堡
Castelul Bran
瀰漫著驚悚的氣氛、實際存在的德古拉城

羅馬尼亞／動工·西元1377年
507025 Bran, Strada General Traian Moșoiu,

擁有性格殘忍的父親、名叫「德古拉」的男人

座落於羅馬尼亞南部布拉索夫山中的布蘭城堡,是吸血鬼德古拉的舞台原型。德古拉是愛爾蘭小說家伯蘭·史杜克筆下的小說《吸血鬼德古拉》中的怪物,其原型來自瓦拉幾亞大公弗拉德三世已成為定說。弗拉德三世以性格殘忍聞名,曾多次做出將敵兵穿刺後排成一列等暴舉。其父德拉庫里性格之殘暴也不遑多讓,人稱「惡魔公」,弗拉德三世因而被稱為「德古拉(Dracula,意指「惡魔之子」)」。

然而,沒有任何紀錄指出弗拉德三世曾居住在布蘭城堡。曾以此為居城的是弗拉德三世的祖父米爾恰一世。由此可知,德古拉的作者伯蘭·史杜克並非根據史實創作,而是以此為原型建構出作品世界。

布蘭城堡前林立著許多伴手禮店,售有各種德古拉週邊商品及身穿羅馬尼亞民族服飾的人偶等。

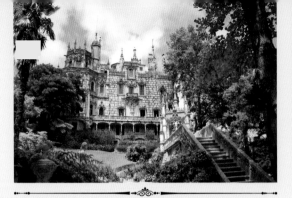

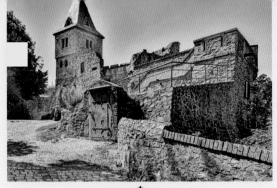

雷加萊拉宮
Quinta da Regaleira
葡萄牙／2710-567 Sintra,

由皇族的別墅改建而成的宮殿。城內宛如迷宮般錯綜複雜，可體驗探索遊戲中地牢的氣氛。位於洞窟盡頭的最下層房間內，刻有共濟會的標誌。

[交通方式] 從里斯本的羅西烏（Rossio）站搭乘往辛特拉（Sintra）方向列車，在終點站下車（約40分鐘）。若想作史跡觀光，建議從車站搭乘行經城市中心區及城跡等的434號循環巴士（終日無限次數搭乘€5）。巴士沒有停在雷加萊拉宮附近，只要從中心區步行約10分鐘即可到達。[開館時間] 4～9月→10：00～20：00．10、2、3月→10：00～18：30．11、12、1月→10：00～17：30

弗蘭肯斯坦城堡
Burg Frankenstein
德國／Burg Frankenstein, 64367 Mühltal,

這座城堡原是德國貴族弗蘭肯斯坦家的居城。17世紀後半起，成了鍊金術士約翰·康拉德·迪佩爾的住處，他對解剖學相當有興趣，甚至曾被懷疑偷竊屍體。

[交通方式] 從德國黑森邦最大城市法蘭克福的法蘭克福中央車站南下約30km。若是搭乘鐵路，約20分鐘後在達姆城（Darmstadt）站下車。再從達姆站搭乘計程車，經德國高速公路A5線南下15km，約30分鐘後即到達目的地。[開館時間] 9：00～19：00

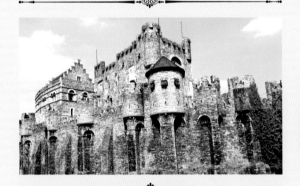

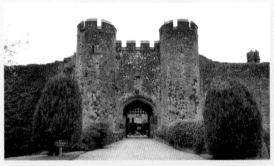

伯爵城堡
Gravensteen
比利時／Sint-Veerleplein 11, 9000 Gent,

由法蘭德斯伯爵阿爾薩斯的菲利普所重建的城堡。內部設有博物館，可參觀歐洲中世紀的拷問器具與監獄。另外，據說菲利普之父蒂埃里·德·阿爾薩斯（Thierry d'Alsace）曾在十字軍東征時帶回基督的血。

[交通方式] 從布魯塞爾首都大區中央站搭乘鐵路到位於西側約50km處的東法蘭德斯省的省會根特（Gent）（約40分鐘），下車後轉搭路面電車（Tram）（NO.11、12）10分鐘即到達。若是搭乘計程車，則路程約5km，所需時間約15分鐘。[開館時間] 4～10月→10：00～18：00．11～3月→9：00～17：00

安伯利城堡
Amberley Castle
英國／Amberley Arundel, West Sussex BN18 9LT,

安伯利城堡興建於12世紀，1377年變成要塞。傳聞城內會出現名叫愛蜜莉的女僕幽靈，現已成為餐廳兼飯店。喜歡超自然現象的遊客不妨可來此住一晚。

[交通方式] 從倫敦的維多利亞車站搭乘特急列車蓋威克機場快線到蓋威克機場車站（約40分鐘），下車後轉搭列車到安伯利（約50分鐘）。出站後搭車約3分鐘，步行則約20分鐘。若是從倫敦中心區自駕移動，則走高路公路A3南下，所需時間約2小時。[開館時間] 餐廳：12：00～14：00（午餐）/15：00～14：00（下午茶）/19：00～21：00（晚餐）※作為旅館及餐廳營業

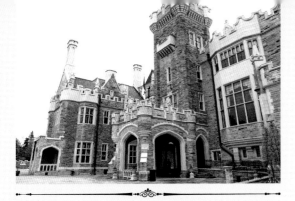

卡薩羅馬古堡
Casa Loma Castle

加拿大／1 Austin Terrace Toronto, Ontario M5R 1X8,

　為實現「住在中世紀城堡」的夢想，多倫多富翁亨利·佩雷特爵士興建了這座城堡。然而他卻在城堡即將完工前破產，被迫出售這座城堡，或許是還留有怨念，城內常可看到他的幽魂。

[交通方式] 從多倫多聯合車站（Union Station）搭乘地鐵1號Yonge-University線，約8站10分鐘後抵達最近車站杜邦（Dupont）站。接著從車站步行15分鐘，朝士巴丹拿路直走，爬坡後到小山丘上即到達目的地。進城需付入場費C＄24。 [開館時間] 9：30～17：00

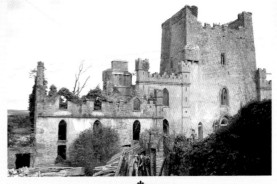

利普城堡
Leap Castle

愛爾蘭／Cong County Mayo, Connaught,

　自從城內的禮拜堂發生親兄弟相互殘殺事件以來，人們便稱利普城堡的禮拜堂為「血腥禮拜堂」。另外，個頭約山羊般大、長著一張人臉的惡魔現身於城內的傳聞也傳得煞有其事。

[交通方式] 從愛爾蘭首都都柏林中央車站搭乘巴士，走7號線西行140km到羅斯克雷（Roscrea），所需時間約2小時。接著從羅斯克雷搭車走421號北上約3.5km，所需時間約10分鐘。若是步行移動的話，約50分鐘。 [開館時間] ※沒有資訊

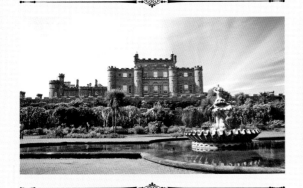

卡爾津城堡
Culzean Castle

英國／Maybole KA19 8LE,蘇格蘭

　這是座興建於18世紀蘇格蘭東南部的古堡。根據目擊資訊指出，城內可看到女僕、風笛手等至少7名以上的幽靈；另一方面，也有說法認為是城主擔心走私紅酒被揭發，為避免旁人靠近城堡而放出流言。

[交通方式] 從格拉斯哥（Glasgow）搭乘「X77」巴士到位於南方80km的城鎮艾爾（車程約1小時）。在Douglas Street（Stop B）下車後，走到（Stance 6）的巴士站轉搭前往格文（Girvan）方向的巴士。約30分鐘後在Opp Glenside下車，再步行約15分鐘。 [開館時間] 10：30～17：00

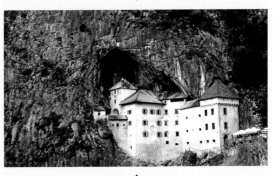

洞窟城堡
Predjama Castle

斯洛維尼亞／Predjama 1 6230 Postojna,

　這是座利用天然岩窟所改建的神秘城堡。該城堡除了曾有大盜艾拉廉·盧格挾持高官作為人質，固守城內的傳說外，據說在陳列著各式拷問道具的房間有時能聽到奇怪的腳步聲。

[交通方式] 從斯洛維尼亞首都盧比安納（Ljubljana）搭乘巴士，前往擁有知名的鐘乳洞的波斯托伊納（Postojna）（車程1小時10分鐘）。再從波斯托伊納市區搭乘計程車，走913號線往西北方10km，所需時間約20分鐘。亦有從盧比安納出發的導覽團。 [開館時間] 1～3、11、12月→10：00～16：00·4、10月→10：00～17：00·5、9月→9：00～18：00·7、8月→9：00～19：00

還有更多日本名城的介紹。浮現在雲海中的山城、深受當地喜愛的樓閣等，全都是不容錯過的名城。

竹田城 *Takeda Castle*

兵庫縣和田山町的古城，為興建於山上室町時代的城郭。其附近的圓山川所產生的河霧瀰漫在竹田城一帶，充滿了幻想色彩，又稱為「天空之城」。

[交通方式] JR竹田站搭乘天空巴士到「竹田城跡」下車（15分）後，步行約20分。若是搭計程車的話，車程約15分，下車後還得步行20分左右。徒步從竹田站走「站後登山道」，長0.9km，路程約40分；若是走「表米神社登山道」，則長1.2km，路程約45分。[開館時間] 3～5月→8：00～18：00‧6～8月→6：00～18：00‧9～11月→4：00～17：00‧12～1月→10：00～14：00 [住址] 兵庫県朝来市和田山町竹田

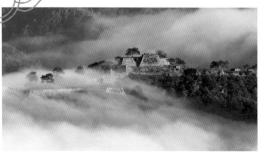

備中松山城 *Bicchu Matsuyamajo Castle*

備中松山城位在標高430公尺的臥牛山山頂上，是現存保有天守的山城中位置最高的城堡。秋季到春季期間，可欣賞備中松山城浮現在雲海中的姿態。

[交通方式] 備中高梁站前觀光服務處搭乘「觀光共乘計程車」（420日圓）約10分。若是自駕，則走岡山自動車道、賀陽IC約20分。車子駛入ふいご峠停車場（14輛）後，再步行約20分。除了冬季外的週末和假日，亦可搭乘見橋公園（停車110輛）～ふいご峠的循環巴士。[開館時間] 4～9月→9：00～17：30‧10～3月→9：00～16：30※12月29日～1月3日為休館日 [住址] 岡山県高梁市内山下1

名古屋城 *Nagoya Castle*

與大阪城、熊本城並列為日本三大名城，為名古屋的地標。在飾有金鯱的大天守閣內，公開展示歷史資料。

[交通方式] 從地下鐵名城線「市役所」站步行5分、從鶴舞線「淺間町」站步行12分，或是從名鐵瀨戶線「東大手」站步行15分。亦可搭市區巴士栄13號系統（栄～安井町西）到「名古屋城正門前」下車。若是自駕，則走名古屋高速1號楠線「黑川」南下8分，或是走名古屋高速都心環狀線「丸之內」北上5分。[開館時間] 9：00～16：30※12月29日～1月1日為休城日 [住址] 愛知県名古屋市中区本丸1-1

高知城 *Kochi Castle*

逃過明治廢城令及二次大戰的空襲，是日本唯一一座完整保存本丸建築的城堡。周圍設有高知縣廳及市役所等，至今仍是高知的中心地區。

[交通方式] JR高知站搭乘土佐電鐵交通巴士到「高知城前」下車（約10分）。若是搭電車，則在土佐電鐵交通「播磨屋橋」轉乘（※領轉乘券）後，到「高知城前」站下車（約15分）。若是步行的話，則從高知站向南直走，於追手筋右轉（約25分）。[開館時間] 9：00～17：00※12月26日～1月1日為休城日 [住址] 高知県高知市丸ノ内1-2-1

松本城 *Matsumoto Castle*

以黑色屋頂及城牆為特徵，在當地被稱為「烏城」。有著天守閣雖於明治維新後遭到拍賣，但後來又被當地有志者購回的歷史背景。

[交通方式] JR篠之井線「松本站」下車後，步行15分鐘。若是搭乘松本周遊巴士「タウンスニーカー」的北區路線，從「松本駅お城口」搭車到「松本城‧市役所前」下車（車程約10分）。自駕的話，則從長野自動車道的松本IC轉國道158號，前往松本市區約3km（約15分）。[開館時間] 8：30～17：00※黃金週、盂蘭盆節期間為8：00～18：00※12月29～31日為休館日 [住址] 長野県松本市丸の内4-1

第4章
一生一定要探訪一次！
景色絕美的古堡

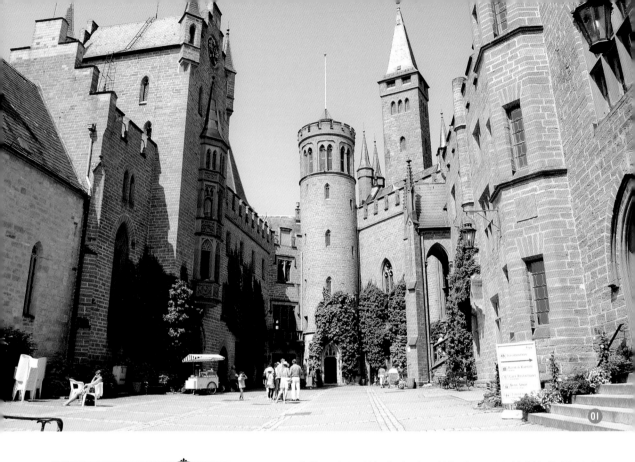

01

霍亨索倫
城堡

Hohenzollern Castle
德意志皇帝輩出、美麗且莊嚴的空中樓閣

德國／最古紀錄・西元1267年
D-72379 Burg Hohenzollern,

黑欣根站
(Hechingen)

霍亨索倫城堡

從蒂賓根（TübingenHbf）站搭乘HzL列車到離霍亨索倫城堡最近的黑欣根站，車程約25分鐘。下車後從站前搭計程車到城堡停車場，約15分鐘。走到城內約20分鐘。從黑欣根站也有巴士可到達城堡，但班次不多，須多加注意。
...
開館時間／3月下旬～10月→9：00～17：30・11～3月上旬→10：00～16：30

展現德意志帝國權威、具壓倒性的機能美

霍亨索倫城堡興建在距離德國西南部斯圖加特約60 km，位於佐勒納爾布縣一處名叫黑欣根的小高山頂上。從遠處眺望，彷彿「從童話中跳出來的城堡」般，美得令人嘆息。

霍亨索倫城堡的起源並不清楚，不過該城堡最古早的紀錄是1267年，記載當地有一座「空中樓閣」。當時的城主是佐勒黑欣根家族，14世紀時更名為霍亨索倫家族，因此城堡名稱也從佐勒城堡更名為霍亨索倫城堡。該家族是德意志皇帝及羅馬尼亞國王輩出的名門，因此城內裝潢及藝術品也豪華的令人瞠目結舌。儘管如此，這座城堡並非空有外觀，也兼顧實用性，讓人感受到德意志帝國的權威與地位之高。

01_城內景觀美得無懈可擊，讓人有種來到主題公園的錯覺。建地內亦有餐廳，可品嘗道地德國料理。
02_到了夜晚則有夜間點燈，氣氛頓時一變。浮現在黑暗中的城堡充滿了神秘感，緊緊抓住觀眾的心。

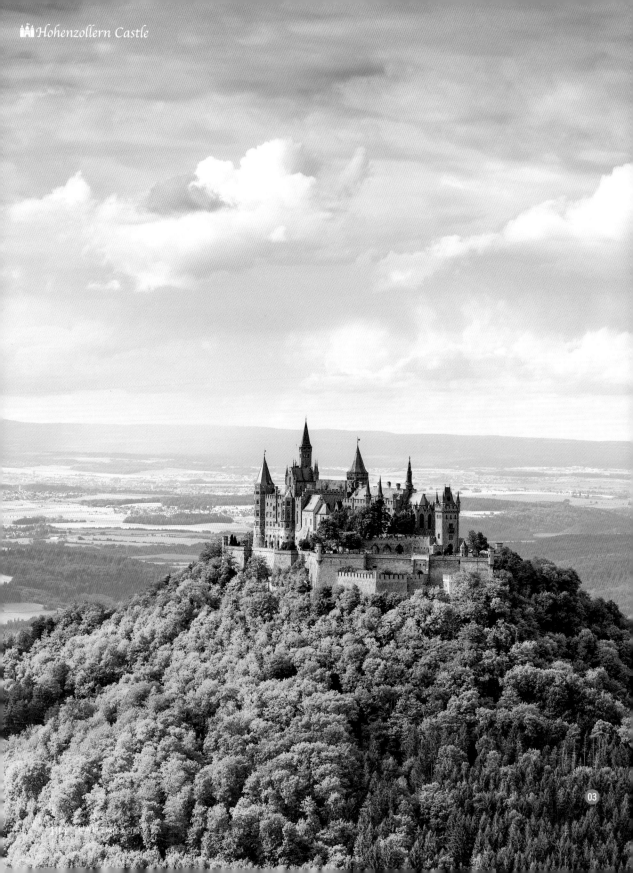

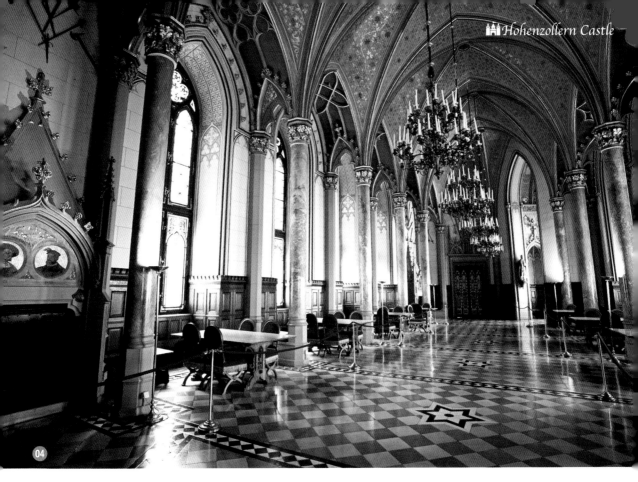

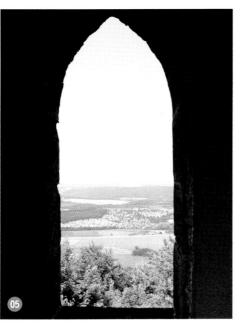

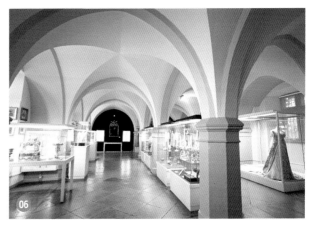

03_城堡興建在樹林茂盛的小高山頂上，其俯瞰人界的姿態，彷彿象徵著德意志帝國如日中天的權力。04_伯爵廳內裝飾著一長排大型水晶吊燈。飾有金飾的樑柱及製作精巧的彩繪玻璃窗等，在在道出其資產的龐大。05_霍亨索倫城堡位於標高855公尺的山上，可欣賞絕佳的視野。想必歷代城主也曾看過這些景色。06_寶物館內陳列著一整排代代相傳的名品。其中，鑲有多達142顆鑽石及藍寶石的威廉二世皇冠相當值得一見。

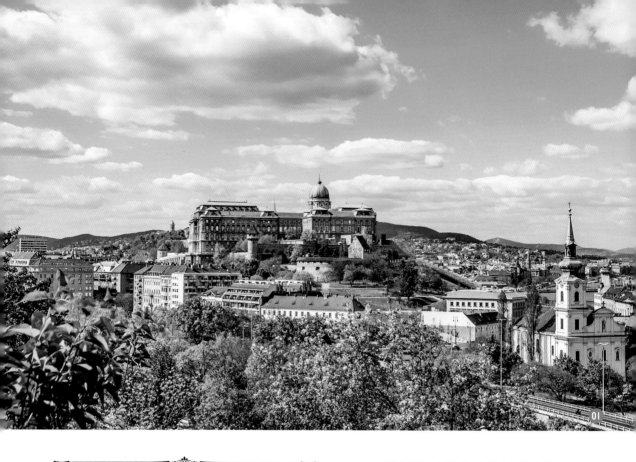

01

布達城堡
Buda Castle
歷經苦難後重生的布達佩斯象徵

匈牙利／起源・西元1241年
Budapest Szent György tér 2 1014,

從布達佩斯地鐵2號線塞爾卡爾曼廣場（TübingenHbf）站的巴士乘車場搭乘16號、16A號、116號任一班巴士，到馬加什教堂前的聖三一廣場下車（車程約6分鐘），然後轉搭布達佩斯城堡山纜車到終點站站。下車後，再步行7分鐘到城堡山。

開館時間／3～10月→10:00～18:00・11～2月→10:00～16:00

歷經毀滅與重建的城市象徵

匈牙利首都布達佩斯的街道相當漂亮，素有「多瑙河的珍珠」之稱。位於多瑙河西岸，街道呈南北向的「城堡山」上，聳立著布達佩斯的象徵——布達城堡。

現在，布達城堡內設有匈牙利國家美術館及布達佩斯歷史博物館等設施，吸引眾多觀光客，不過該城堡的歷史卻是波瀾萬丈。1241年，匈牙利遭到蒙古軍隊襲擊，大半領土被破壞殆盡。當時的匈牙利國王貝拉四世便在多瑙河西岸興建城堡，作為城市的防衛據點。然而，1541年又遭到鄂圖曼土耳其帝國的襲擊，再次遭到毀滅。17世紀時，雖然城堡在哈布斯堡家族的統治下獲得重建，卻在19世紀中葉一場大火災中燒毀。布達城堡於1904年被重建為哥德復興式建築，卻在之後的2次世界大戰中遭到嚴重損害。現存的布達城堡是在戰後經過復原，也成為這個歷經多次復活城市的象徵。

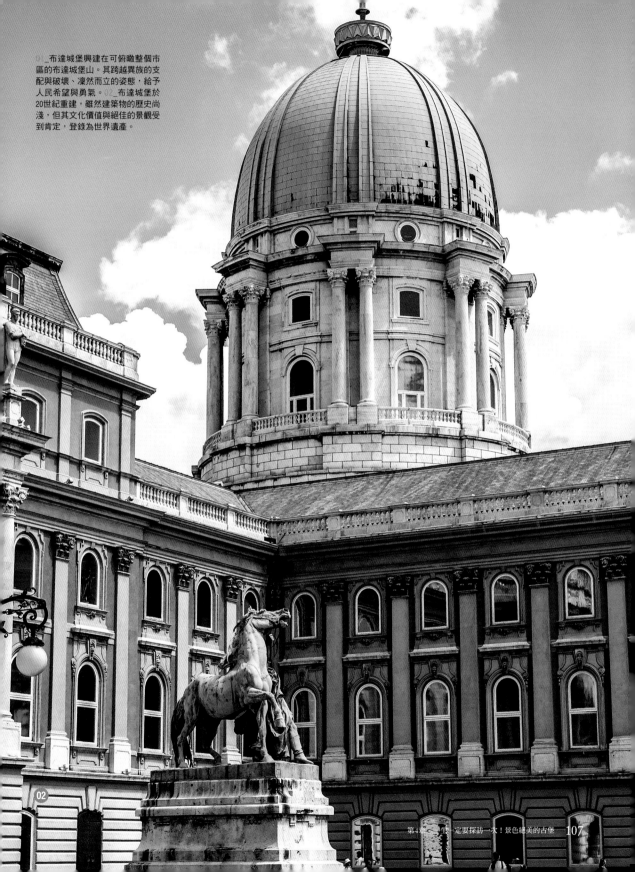

01_布達城堡興建在可俯瞰整個市區的布達城堡山。其跨越異族的支配與破壞、凜然而立的姿態，給予人民希望與勇氣。02_布達城堡於20世紀重建，雖然建築物的歷史尚淺，但其文化價值與絕佳的景觀受到肯定，登錄為世界遺產。

02

燕子堡

Swallow's Nest

興建於面臨黑海斷崖絕壁上的「燕窩」

烏克蘭／動工・西元1912年
Alupkins'ke Hwy, 9 Haspra,

寬10公尺，深20公尺的小城

　　一座石造小城興建於克里米亞半島奧羅懸崖的尖端。仔細一看，就會發現城堡的前端突出海面，宛如築在斷崖絕壁上的燕窩般，因此被稱作「燕子堡（Swallow's Nest）」。

　　燕子堡落成於1912年。原是一位俄羅斯將校的別墅，後來被一位以石油致富的德國貴族買下，由俄羅斯建築師列昂尼德・舍伍德改建為現在的模樣。1914年開始開放觀光客參觀，然而1927年因發生大地震，導致懸崖部分崩塌，為了安全考量不得不封鎖。直到1968年，才開始進行復建；1975年開設餐廳。這裡成了以觀光客為中心的熱門景點。

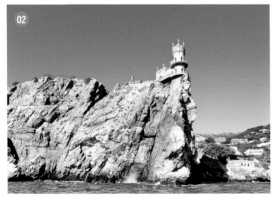

01_該城堡規模雖小，也不華麗，但簡樸的設計中卻流露著一股高雅。室內裝飾也相當有品味。02_從海上眺望，該城興建於斷崖絕壁上的姿態一目了然。難怪被稱為「燕子堡」。

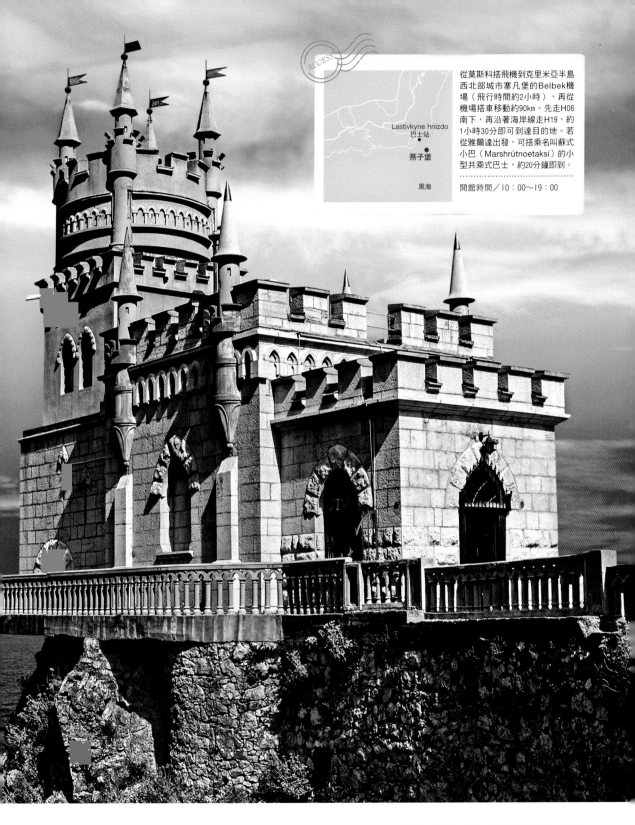

從莫斯科搭飛機到克里米亞半島西北部城市塞凡堡的Belbek機場（飛行時間約2小時），再從機場搭車移動約90km。先走H06南下，再沿著海岸線走H19，約1小時30分即可到達目的地。若從雅爾達出發，可搭乘名叫蘇式小巴（Marshrútnoetaksí）的小型共乘式巴士，約20分鐘即到。

開館時間／10：00～19：00

Lastivkyne hnizdo
巴士站

燕子堡

黑海

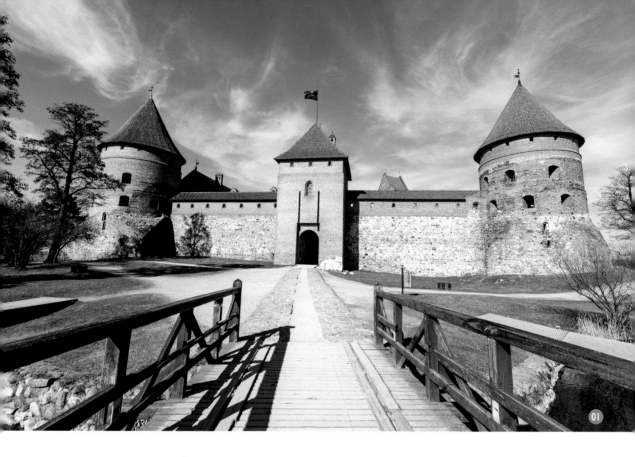

01

特拉凱城堡

Trakai Island Castle

在湖上帶來強烈衝擊性的朱色建築群

立陶宛／動工·西元14世紀後半

Vytauto g. 33, Trakai LT-21106,

在立陶宛首都維爾紐斯的巴士站搭乘當地巴士，約40分鐘後到達維爾紐斯以西28km的特拉凱，再從這裡前往浮在Galvė湖上的島嶼。走到城堡所需時間約20分鐘。

................................

開館時間／5～9月→10:00～19:00·10、3、4月→10:00～18:00·11～2月→10:00～17:00

特拉凱城堡

特拉凱歷史博物館

特拉凱站
(Trakų)

從軍事據點、居城，到歷史博物館

14世紀後半，在立陶宛大公國的科斯圖提斯公爵的命令下，於Galvė湖上諸多島嶼中最大的島上興建特拉凱城堡，作為遏止條頓騎士團侵略的軍事據點。極具特徵的朱色城牆是採用哥德式紅磚建成，即使在遠方也相當顯眼，既是保衛都市的軍事據點，卻又給人鮮明可愛的印象。

自從1410年爆發了格倫瓦德之戰，立陶宛大公國及波蘭王國聯軍擊敗了條頓騎士團後，特拉凱城堡便喪失了軍事上的重要性，主要作為居城之用，內部裝飾也相當豪華。當時所畫的濕壁畫，仍有一部份保存至今。17世紀時爆發了與莫斯科公國的戰爭，使得城堡受到嚴重的損害，直到19世紀才實施重建計畫。採用15世紀的建築樣式，順利恢復原本的風貌。

01_仍保留軍事據點時代嚴肅氣氛的城門。該城堡現已成為博物館，透過影像與資料介紹立陶宛歷史。02_青蔚藍的天空、翠綠的樹木與朱色城堡形成美麗對比的原色風景。周圍有大小超過200個湖泊，其中以加爾瓦湖最大。03_這裡是立陶宛首屈一指的觀光地，卻是人口不到1萬人的小城市，因此夜晚相當寧靜。請盡情欣賞夜間點燈後充滿幻想色彩的城堡景色。

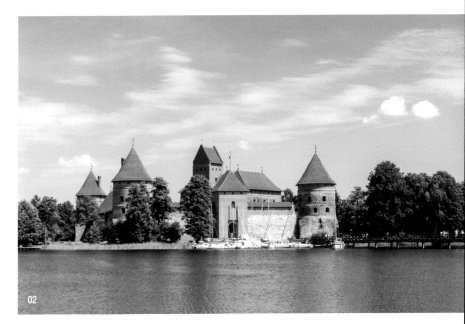

02

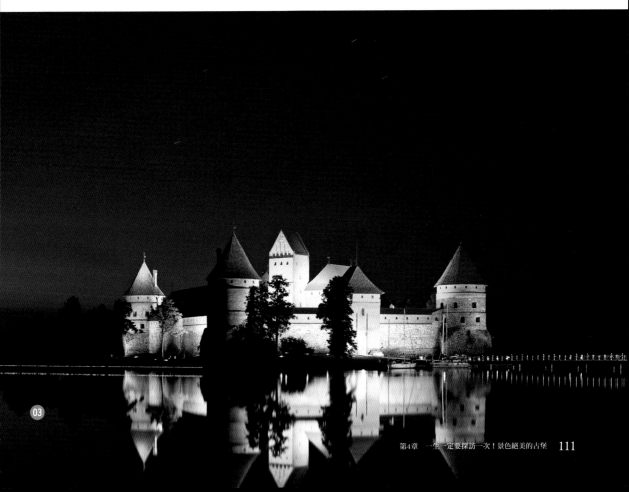

03

風之宮
Hawa Mahal
為宮廷女性建造的觀景窗集合體
印度／動工・西元1799年
Kanwar Nagar, Pink City, Jaipur, Rajasthan 302002,

宛如一面巨牆的建築物，其意外用途？

在印度拉賈斯坦邦的齋浦爾，有一座大放異彩的巨大建築物。即1799年由齋普爾藩王普拉塔普王公所修建的離宮，名叫風之宮。這座宮殿高5層樓，外觀彷彿一面巨牆，沒有深度。正面全都是飄窗構造，共計953扇小窗。

這棟建築物藉由地下通道與皇宮連繫，城內構造採用透過樓梯上下通行。乍看之下，很難理解這棟建築物的真正作用，其實這是為了讓宮廷內的女性能看到街道景象，不用怕自己的模樣被外人看到所建。對她們而言，從窗戶眺望街道的祭典等活動是一大樂趣，可說是真正的「隔岸觀景」。此外，宮殿正面的小窗亦具有讓宮內保持涼爽的功用，由於這種特性，因而取名為「風之宮」。

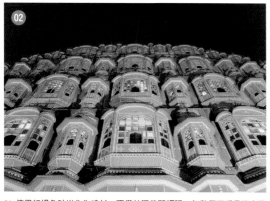

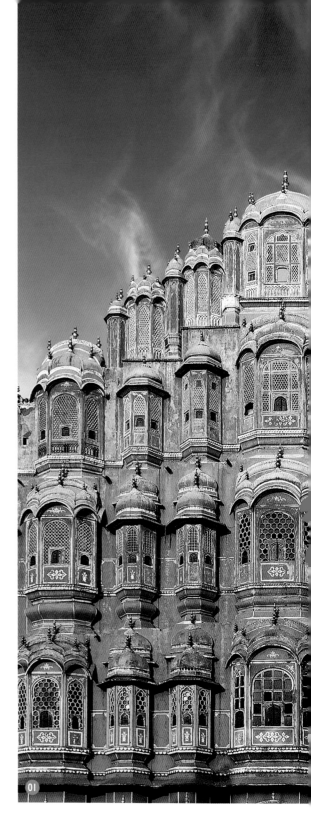

01_使用紅褐色砂岩作為建材，不僅外觀美麗耀眼，無數個可看見路上往來行人的觀景窗也散發出壓迫感。02_從下方抬頭仰望風之宮。施以鏤空雕刻的飄窗內嵌彩色玻璃，形成色彩繽紛的馬賽克圖案。

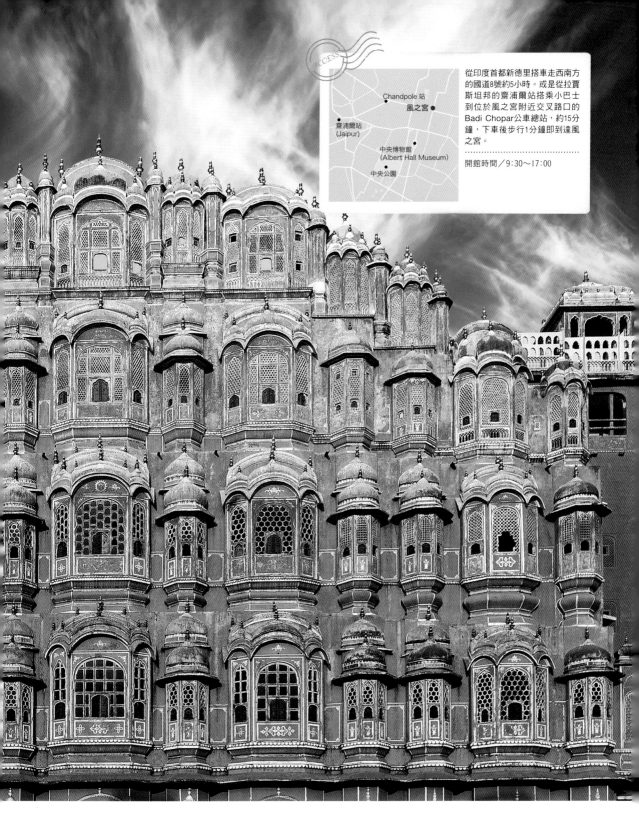

從印度首都新德里搭車走西南方的國道8號約5小時。或是從孟買斯坦邦的齋浦爾站搭乘小巴士到位於風之宮附近交叉路口的Badi Chopar公車總站，約15分鐘，下車後步行1分鐘即到達風之宮。

開館時間／9：30〜17：00

Chandpole 站
風之宮 ●

齋浦爾站
(Jaipur)

中央博物館
(Albert Hall Museum)

● 中央公園

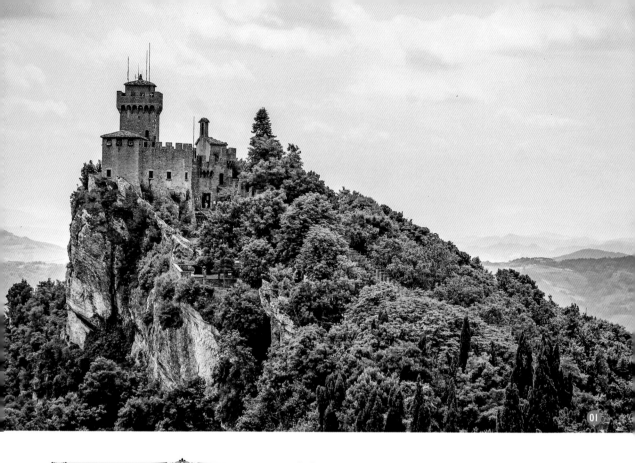

瓜伊塔

Guaita

為維持獨立而持續奮戰的城砦

聖馬利諾／動工・西元11世紀

Salita alla Rocca, 47890 San Marino,

從米蘭、佛羅倫斯、威尼斯、波隆那等主要城市搭乘義大利鐵路（Trenitalia）前往里米尼（Rimini）站（可能需要轉乘）。下車後改搭巴士約1小時，再從聖馬利諾（San Marino）巴士站步行約20分鐘。

開館時間／8:00～20:00

保衛世界最古老共和國堅不可摧的山塞

眾所皆知，聖馬利諾共和國是現存世界最古老的共和國，也是世界第5小的國家。在大國雲集的歐洲，軍事特性是該國能夠長期維持獨立的原因之一。

聖馬利諾共和國是以標高749公尺的蒂塔諾山為中心，首都位於山頂。也就是說，整個國家就是一個天然要塞。除此之外，山內還有11世紀到14世紀時所興建的3大城砦：瓜伊塔、德拉弗拉塔及蒙塔萊。這些堅固的城砦能夠保衛國土不受其他國家的侵略，因此這個小獨立國家才能維持至今。1463年，聖馬利諾遭到里米尼的馬拉泰斯塔家族侵略時，3大城砦中最古老的瓜伊塔作為堅不可摧的城牆發揮極大的功用，將敵軍擊退。這3大城砦亦出現在聖馬利諾共和國的國旗上，既是自由的象徵，也是國民的驕傲。

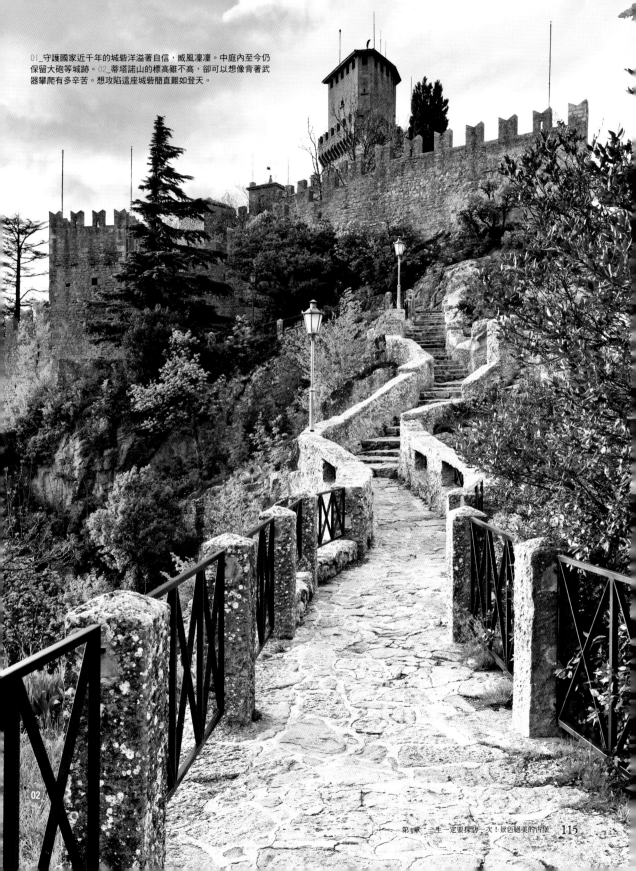

01_守護國家近千年的城砦洋溢著自信，威風凜凜。中庭內至今仍保留大砲等城跡。02_蒂塔諾山的標高雖不高，卻可以想像背著武器攀爬有多辛苦。想攻陷這座城砦簡直難如登天。

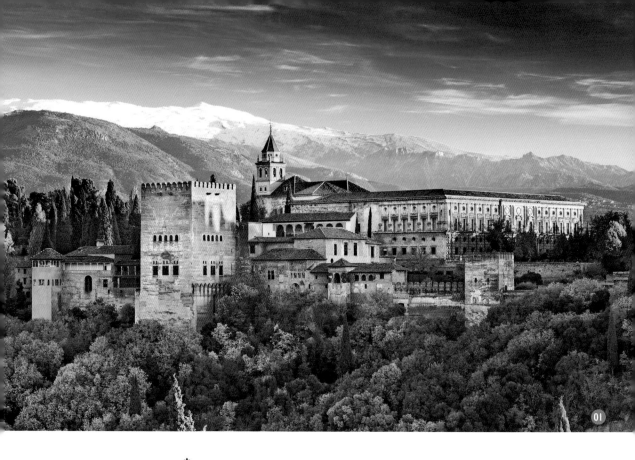

01

阿蘭布拉宮

Alhambra Palace

歷經繁榮與統治的伊斯蘭建築最高傑作

西班牙／起源·西元9世紀末

Calle Real de la Alhambra, s/n 18009 Granada,

格拉納達大學

格拉納達站
(Granada)　阿蘭布拉宮

Dehesa del Generalife
國家公園

從位於伊莎貝拉天主教廣場伊莎貝拉女王像後方的「Plaza de Isabel La Católica」巴士站搭乘「C3」巴士，在售票處所在的「Alhambura-Generalife 2」站下車，車程約10分鐘。

開館時間／3月下旬～10月上旬→8:30～20:00·10月下旬～3月上旬→8:30～18:00

素有「伊斯蘭建築結晶」之稱的優美皇宮

興建於安達魯西亞格拉納達市東南方山丘上的阿蘭布拉宮，為西班牙最後的伊斯蘭政權納斯里王朝的皇宮。自8世紀時起，西班牙所在的伊比利半島一直處於伊斯蘭勢力的統治下，興起了許多王朝。對此，基督教徒為收復失土，開始進行復地運動。1492年，納斯里王朝首都格拉納達淪陷，伊斯蘭政權也步入尾聲。

在此局勢下，原為伊斯蘭王朝皇宮的阿蘭布拉宮交到基督教徒的手上。以此為契機，清真寺改建成教會，並興建禮拜堂與修道院。不過原本的建築物卻沒有遭到破壞，因此阿蘭布拉宮才得以奇蹟似地維持原貌。這座歷經動盪時代的宮殿獲登錄為世界遺產，被譽為伊斯蘭建築的最高傑作，因此有眾多來自世界各國的觀光客前來一睹其優美的姿態。

01_阿蘭布拉（الحمراء）在阿拉伯語中意指「紅色城堡」，其由來據說是夜間點燃的火焰將整座宮殿染紅之故。02_建地內設有住宅、官廳、學校、浴場、墓地及庭園等各項設施，格拉納達王國最後一任國王格拉納達穆罕默德十二世稱之為「最後的樂園」。03_對來自北非的伊斯蘭教徒而言，水也是豐饒的象徵。故城內建有許多大量使用水源的庭園及噴水池。

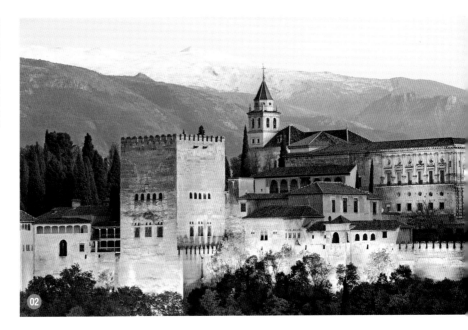

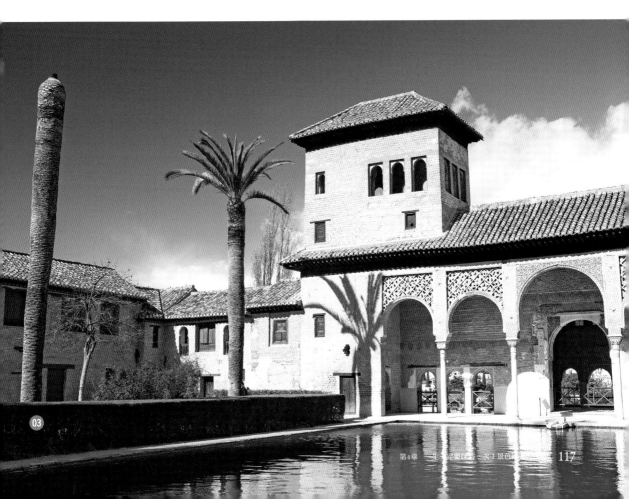

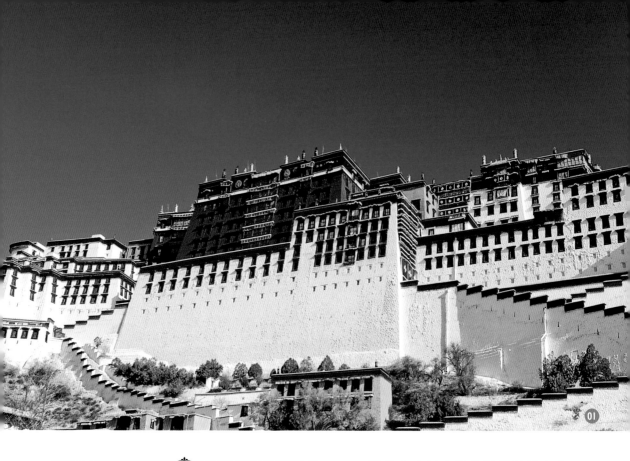

拉薩布達拉宮

Potala Palace

座落於標高3700公尺處的紅白宮殿

中國／起源・西元7世紀

35 Beijing Middle Rd, Chengguan, Lhasa, Tibet,

ACCESS

要前往西藏自治區的拉薩旅行，須透過經政府認可的旅行社預約旅館及導覽、提交旅遊日程及姓名，且必須申請入藏證（入藏許可証），因此以個人身分前往相當困難。一般都是參加旅行團。

．．．．．．．．．．．．．．．．．．．．．．．．．．．．

開館時間／9:30～14:00

布達拉宮

羅布林卡 ●

西藏博物館

● 拉薩站

等待主人歸來的藏傳佛教總本山

西元7世紀半時，由統一西藏的吐蕃王朝贊普松贊干布所修建這座宮殿，後來由第五世達賴喇嘛擴建而成。總高度117公尺，建築面積達1萬3000平方公尺，是世界上規模最大的獨棟建築物。

布達拉宮的名稱是源自觀音菩薩的住處「補怛洛伽山」的梵語發音「布達拉（Potalaka）」，由執行政務的「白宮」以及發揮宗教功能的「紅宮」所構成。外牆被漆成純白色的白宮內，設有舉行儀式的大廳及達賴喇嘛的居所，發揮政治據點的功能；另一方面，外牆為搶眼紅色的紅宮則是歷代達賴喇嘛長眠的靈塔殿，宮內的一部分對外公開。布達拉宮作為藏傳佛教的總本山，至今仍有眾多參拜者前來，然而自1950年代爆發藏區騷亂，第十四世達賴喇嘛流亡印度以來，一直維持首領導人不在的狀態。

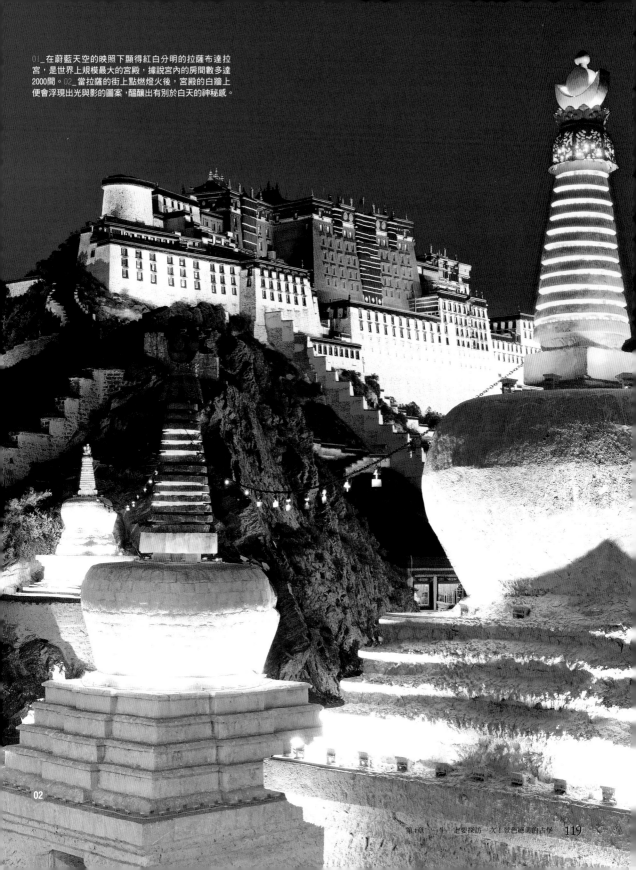

01_ 在蔚藍天空的映照下顯得紅白分明的拉薩布達拉宮，是世界上規模最大的宮殿，據說宮內的房間數多達2000間。02_ 當拉薩的街上點燃燈火後，宮殿的白牆上便會浮現出光與影的圖案，醞釀出有別於白天的神秘感。

02

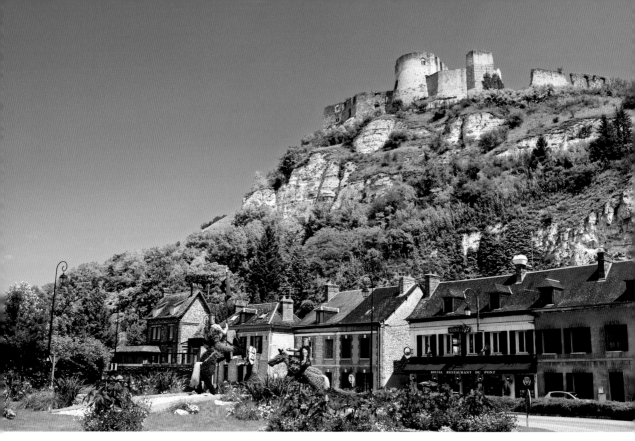

蓋拉德城堡

Château Gaillard

淪為領土爭奪戰舞台城塞的悲慘下場

法國／動工‧西元11196年
27700 Les Andelys,

城堡淪陷後所留下的斷垣殘壁與深刻傷口

諾曼第大區的古都盧昂位於巴黎西北方130km處。從盧昂搭車到蓋拉德城堡約50km，車程約1小時。另外，亦可採取從盧昂搭列車到離城堡最近的蓋隆（Gaillon）站（約30分）→搭乘計程車（約20分）的路線，不過計程車並不多，須多加注意。

開館時間／10:00～13:00／14:00～18:00

12世紀後半，塞納河流域的諾曼第公國曾是英格蘭皇室的領土。當時的英格蘭國王理查一世修建蓋拉德城堡作為阻止法國艦隊下塞納河的據點。據說理查一世看到這座僅花1年即完工的城堡，高興地說道：「我滿週歲的女兒真是美麗。」

然而，就在城堡完工後不久的1204年便遭到法軍侵略，最後淪陷，自此變成廢城，如今只能夠想像當時的姿態。

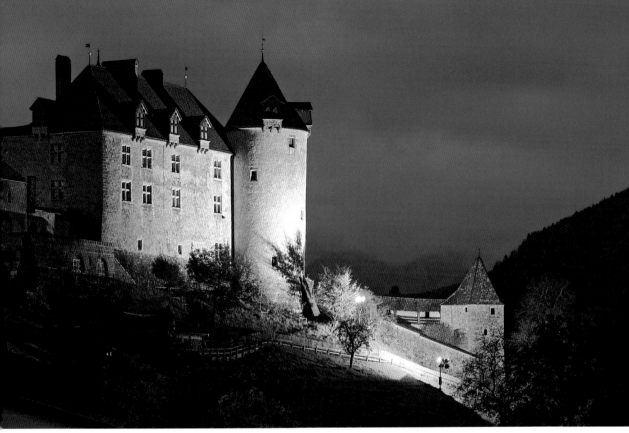

格呂耶爾城堡

Gruyères Castle

可窺見中世紀貴族生活的閑靜村莊古堡

瑞士／動工‧西元1270年
Rue du Château 8 CH-1663 Gruyères,

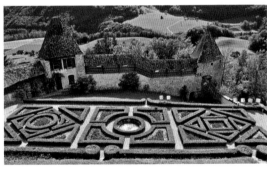

從樸素外觀難以想像的豪華藝術品

格呂耶爾城堡是座大型石堡，位於以格呂耶爾起士產地聞名的閑靜農村區。這座城堡興建於1270年，為當地聲勢顯赫的格呂耶爾伯爵居城。

之後，由於格呂耶爾家族陷入經濟危機，於是轉手他人，僅保留格呂耶爾城堡的名稱；該城堡自1938年歸為佛立堡邦所有後，便作為博物館對外開放。館內藏有波旁王朝時代的藝術品等，能看出當時的繁華。

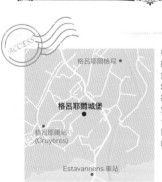

從蒙特勒（Montreux）站搭乘D線到Montbovon站，車程約40分鐘。接著在Montbovon站轉搭S60線列車到格呂耶爾站，車程約20分鐘。從這裡到格呂耶爾城堡約1.3km，步行時間約15分鐘。

開館時間／4～10月→9:00～18:00‧11～3月→10:00～17:00

格呂耶爾機場

格呂耶爾城堡

格呂耶爾站
(Gruyères)

Estavannens 車站

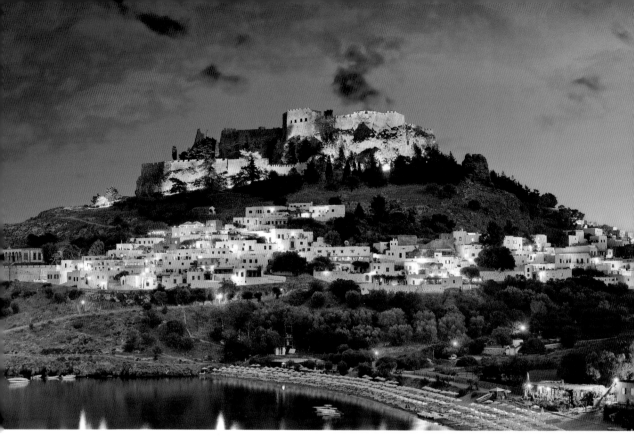

林佐斯
衛城
Lindos Acropolis
成為各方勢力軍事據點的天然要塞

希臘／起源・紀元前300年左右
Lindos, Rhodes Dodekanissa,

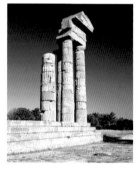

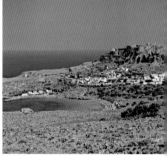

位於愛琴海的島上充滿謎團的神殿遺跡

　　林佐斯位於愛琴海羅德島東岸，是個平靜且風光明媚的觀光城市。自古以來，林佐斯與Ialyssos、卡米羅斯等都是希臘城邦，在可俯瞰市區的衛城（山丘）上保存著多立克柱式的雅典娜神廟。

　　自古希臘時代起，羅馬帝國、鄂圖曼帝國等各勢力便在此地修築要塞，因此關於考古學上對遺跡的解釋雖尚無定論，但至少可推知在紀元前300年前左右就有神殿。

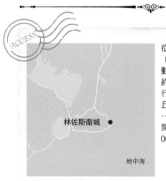

從羅得市的巴士站搭乘往林佐斯（Lindos）方向的巴士，向南移動約50km，車程約1小時。巴士約1小時發車1班。從停車場可步行或騎驢到衛城所在的林佐斯山丘。

開館時間／4～10月→8:00～20:00・11～3月→8:00～15:00

林佐斯衛城

地中海

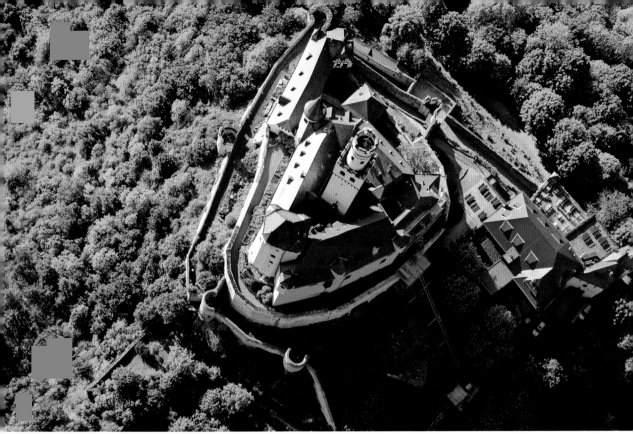

馬克思城堡

Marksburg

幸運逃過諸多戰火的堅固山城

德國／動工・西元112世紀
56338 Braubach,

從科布倫茨（Koblenz）總站搭乘普通列車，約10分鐘後到達布勞巴赫車站，下車後再走約30分鐘到城堡。若從法蘭克福自駕的話，往西走A66、B260、B274線約100km，車程約1小時30分鐘。

開館時間／3月下旬～10月→10:00～17:00·11月～3月上旬→11:00～16:00

地圖標示：
- 倫斯站 (Rhens)
- 布勞巴赫站 (Braubach)
- 萊茵河
- 馬克思城堡
- 施派站 (Spay)

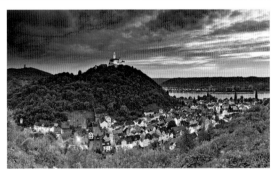

維持近乎原狀的中世紀建築

馬克思城堡興建於德國西部布勞巴赫的街道上，由於位於山頂上，加上有雙重外郭包圍，因此具有優異的防衛能力。17世紀時，爆發了席捲全歐洲的30年戰爭，而馬克思城堡是位於萊茵河中流流域的城堡中唯一免於淪陷的城堡。

也因此，馬克思城堡的保存狀態在德國古堡當中屬於相當良好，外觀與當時幾乎無異。現在在德國古堡保存協會的管轄下，內部對外開放。

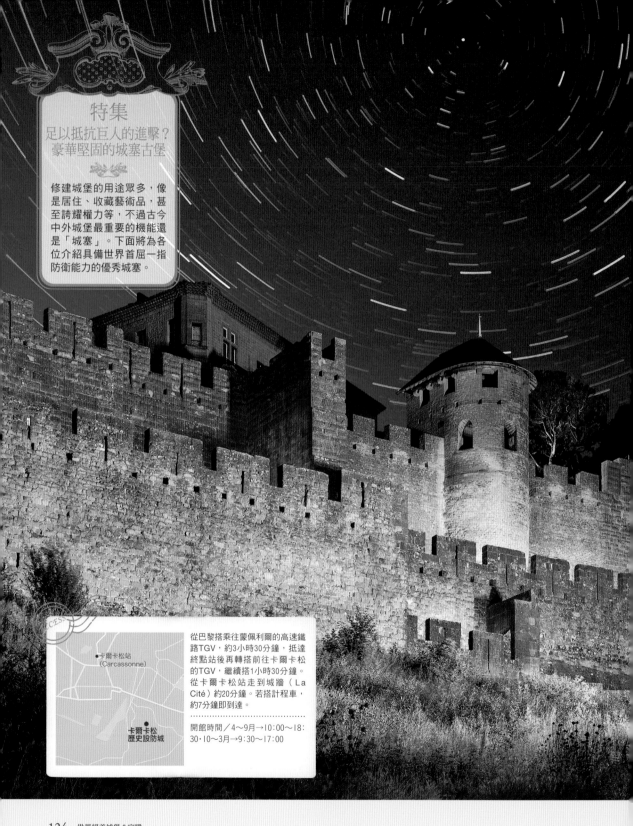

修建城堡的用途眾多，像
是居住、收藏藝術品，甚
至誇耀權力等，不過古今
中外城堡最重要的機能還
是「城塞」。下面將為各
位介紹具備世界首屈一指
防衛能力的優秀城塞。

從巴黎搭乘往蒙佩利爾的高速鐵
路TGV，約3小時30分鐘，抵達
終點站後再轉搭前往卡爾卡松
的TGV，繼續搭1小時30分鐘。
從卡爾卡松站走到城牆（La
Cité）約20分鐘。若搭計程車，
約7分鐘即到達。
.......................................
開館時間／4～9月→10：00～18：
30·10～3月→9：30～17：00

●卡爾卡松站
(Carcassonne)

●卡爾卡松
歷史設防城

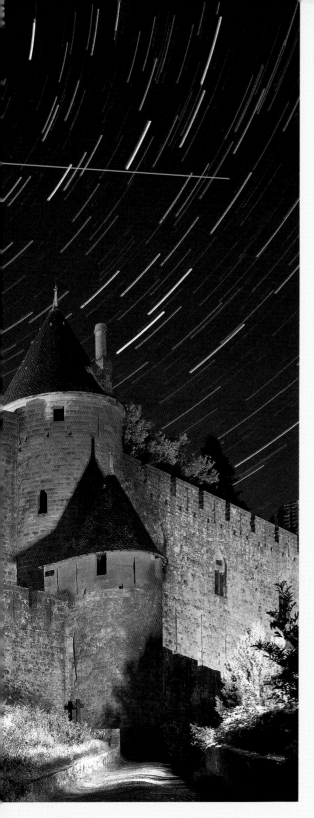

卡爾卡松
歷史設防城

Cité de Carcassonne

度過激戰歷史的歐洲最大城塞城市

法國／最古紀錄・西元3世紀
11000 Carcassonne,

原汁原味保存在城牆內的中世紀世界

　　卡爾卡松歷史設防城的歷史相當悠久，作為連繫地中海與大西洋的交通、軍事要衝，早在紀元前3世紀便在此建立城砦，歷史上留下這樣的記錄。其後，此地隨著羅馬帝國、西哥德王國、法蘭克王國等統治者的更迭，不斷發生激烈的戰爭。西元13世紀時，卡爾卡松被併入法國領土，但因位在與鄰近的阿拉貢王國產生邊境紛爭的前線上，路易9世為了自衛，開始興建城塞。此時所完成的雙城牆，成了今日卡爾卡松歷史設防城的基礎。

　　1659年，法國與西班牙簽訂了劃分國境的庇里牛斯條約，自此卡爾卡松喪失了軍事、戰略性地位，逐漸荒廢；直到19世紀後其歷史價值重新受到評價，才得以復建。1997年被登錄為世界遺產。只要穿越這座總長度達3公里的雙城牆，就會看到原汁原味的中世紀空間出現在眼前，彷彿時間靜止一般。

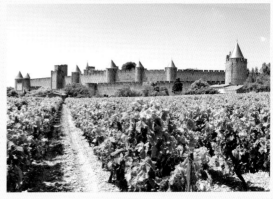

氣勢雄壯的城塞周圍是一片廣大的葡萄園，構成氣氛和平的景觀，與征戰不斷的城市形成強烈的對比。

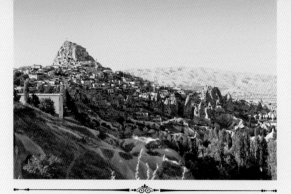

烏希薩爾城堡
Uchisar Castle
土耳其／50240 Uçhisar/Nevşehir,

　　這是聳立在世界遺產城市卡帕多奇亞上渾然天成的岩石城砦。這座由整塊巨大岩石所鑿成的頑強城砦，從頂端可360度眺望以奇岩地帶聞名的卡帕多奇亞全景。

[交通方式] 從土耳其國內主要都市有不少通往卡帕多奇亞的直達巴士（大多都是夜行巴士）。從伊斯坦堡出發約12小時，從首都安卡拉約5小時，從棉堡出發約10小時等。[開館時間] 8：30～日落

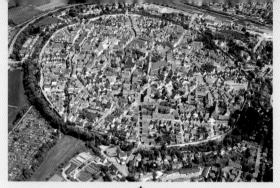

訥德林根
Nördlingen
德國／86720 Nördlingen,

　　距今約1500萬前年，因隕石墜落產生撞擊坑，形成了這個城市。由於撞擊坑的邊緣成了環狀山丘，遂沿著邊緣建造城牆，因此從上空往下俯瞰可看到整個城鎮形成一個相當漂亮的圓形。

[交通方式] 從法蘭克福或慕尼黑搭乘德國鐵路高速列車IC或ICE前往巴伐利亞的大規模都市多瑙韋爾特（前者約3小時30分鐘，後者約1小時）。接著再轉搭地方鐵路到訥德林根，車程約30分鐘。

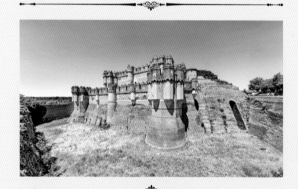

古柯城堡
Castillo de Coca
西班牙／Ronda del Castillo, s/n 40480 Coca segovia Espana,

　　這座城堡是興建於15世紀的哥德-穆德哈爾式建築物。古柯城堡採用3重防禦構造：先是周圍有深邃的護城河圍繞，可阻止入侵者前進；其次是有堅固的城牆阻擋敵軍；最後則是聳立的高塔。

[交通方式] 塞哥維亞位於西班牙中央，擁有諸多文化遺產，是當天來回觀光的熱門景點，從西班牙首都馬德里搭乘高速鐵路到塞哥維亞約30分鐘。從塞哥維亞搭車前往位於西北方約50km的古柯城堡，所需時間約1小時。
[開館時間] 平日→10：30～13：00／16：30～18：00，週六、日、國定假日→11：00～13：00／16：00～18：00

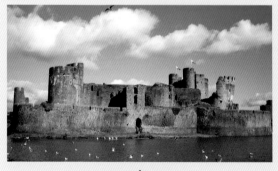

卡菲利城堡
Caerphilly Castle
英國／CF83 1JD Caerphilly Castle St,

　　這座城郭以銅牆鐵壁般的守備能力為傲，不但設有雙重護城河，周圍還被廣大的水濠所包圍。先在天然的河堤建造城堡，其次在周圍進行挖掘作業，最後完成的護城河面積竟高達約12平方公尺。

[交通方式] 從威爾斯東南部首府卡地夫的卡地夫中央（Cardiff Central）車站搭乘Arriva Trains Wales列車，約20分鐘後抵達北部城市卡菲利。再從卡菲利站穿過市內，步行約10分鐘後就到達目的地。
[開館時間] 9：30～17：00

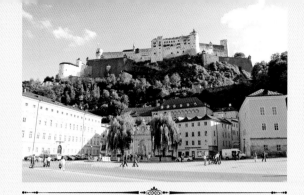

薩爾茨堡要塞
FestungHohensalzburg
奧地利／Monchsberg 34, Salzburg 5020,

在敘任權鬥爭後，教宗派的大主教格博哈德害怕遭到國王派的復仇，因而修建這座山上防衛設施。15世紀時，隨著兵器庫與儲藏庫的增建強化了城堡的防衛力，守備變得更固若金湯。

[交通方式] 從慕尼黑搭鐵路的話，在慕尼黑中央車站搭乘高速列車到薩爾斯堡火車總站，車程約1小時30分～快2小時。下車後轉搭巴士，約10分鐘。接著在卡皮特爾廣場附近搭乘纜車到城堡，約1分鐘。[開館時間] 5～9月→9：00～19：00．10～4月→9：30～17：00

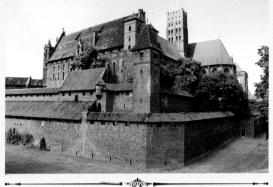

馬爾堡城堡
Malbork Castle
波蘭／Staroscinska 1, Malbork,

這座在13世紀由盛極一時的聖約翰騎士團所建造的城堡，是中世紀歐洲最大的城塞，在群雄割據時代發揮極大的防衛能力。城內設有博物館，展示當時實際使用的武器等。

[交通方式] 從波蘭最大的港灣都市格但斯克到馬爾堡可搭乘鐵路，車程約40分鐘。下車後，出站往右方的大馬路走去，就會看到有店家林立的石板路。只要往這裡直走就會看到城堡部份，然後抵達目的地。從車站到城堡路程約15分鐘。[開館時間] 5～9月→9：00～19：00，10～4月→10：00～15：00

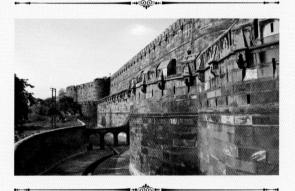

阿格拉堡
Agra Fort
印度／Rakabganj, Agra, Uttar Pradesh 282003,

這是座保留在印度阿格拉的蒙兀兒帝國時期城塞。築城者是蒙兀兒帝國第3代皇帝阿克巴，他以此為據點，將勢力範圍擴大到整個印度，帶領蒙兀兒帝國邁向全盛時期。現在該城堡被登錄為世界遺產。

[交通方式] 要從新德里前往位於南方200km的城市阿格拉，先從新德里（New Delhi）站移動到哈茲拉特尼桑木丁（HazratNizamuddin）站（約15分鐘），再搭高速列車（約50分鐘）到Agra Cantonment車站轉乘後，到最近車站阿格拉堡車站下車，車程約45分鐘。再步行10分鐘即抵達城堡。[開館時間] 日出～日落

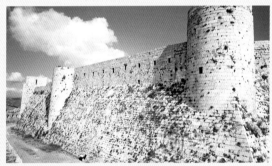

騎士堡
Krak des Chevaliers
敘利亞／Homs,

這座擁有厚達30公尺的外牆與7座守備塔的城堡，為聖約翰騎士團所興建的城塞。內部建有巨大的儲藏庫，採用萬一遭到敵軍包圍可在待在城內長達5年的設計。在戰爭中曾受到補強，是座固若磐石的城砦。

[交通方式] 目前敘利亞的局勢相當危險。只能祈禱早日恢復從前，能再度造訪敘利亞的那天到來。[開館時間] 建議在16：00以前進城

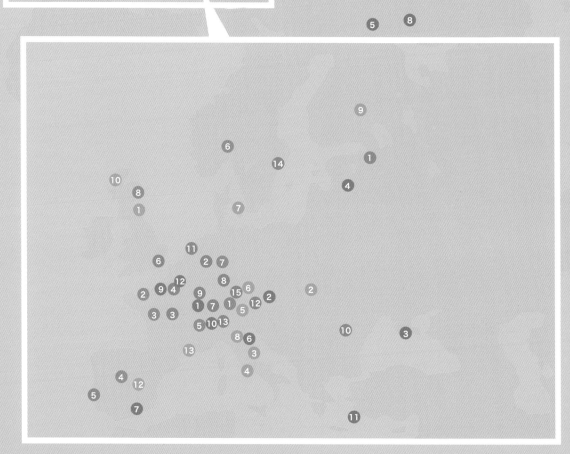

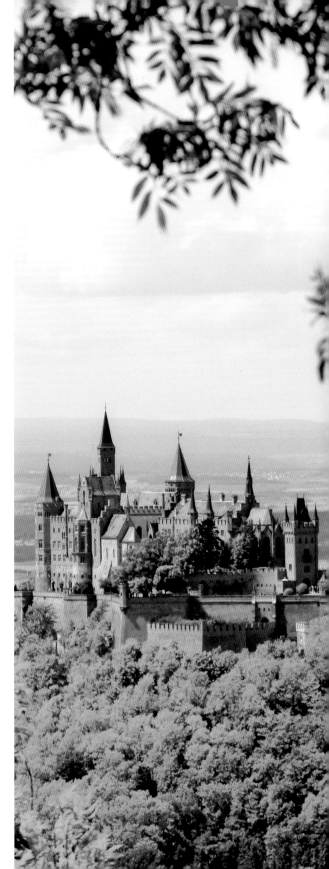

國家圖書館出版品預行編目(CIP)資料

此生必訪世界絕美城堡&宮殿: 充滿魅力的
童話城堡集錦 / 株式会社笠倉出版社作;
黃琳雅翻譯. -- 第一版.
-- 新北市: 人人, 2017.08
面; 公分. -- (人人趣旅行; 54)
ISBN 978-986-461-119-5(平裝)

1.宮殿建築 2.建築藝術
924 106009926

LLM

【人人趣旅行 54】

世界絕美城堡&宮殿

作者／株式会社笠倉出版社

翻譯／黃琳雅

校對／江宛軒

編輯／陳宣穎

發行人／周元白

排版製作／長城製版印刷股份有限公司

出版者／人人出版股份有限公司

地址／23145新北市新店區寶橋路235巷6弄6號7樓

電話／（02）2918-3366（代表號）

傳真／（02）2914-0000

網址／http://www.jjp.com.tw

郵政劃撥帳號／16402311 人人出版股份有限公司

製版印刷／長城製版印刷股份有限公司

電話／（02）2918-3366（代表號）

經銷商／聯合發行股份有限公司

電話／（02）2917-8022

第一版第一刷／2017年8月

第一版第三刷／2020年9月

定價／新台幣300元